U0112353

陈玉圃简笔山水

陈玉圃 / 著

广西美术出版社

陈玉圃

陈玉圃，号樗斋，七十岁后自号樗翁。1946年生于山东济南，南开大学文学院东方艺术系教授、硕士研究生导师，中国美术家协会会员。

陈玉圃擅长山水画和花鸟画，少时师从著名画家黑伯龙、陈维信先生。1980年考取广西艺术学院中国画研究生，师从黄独峰教授。曾先后任教于山东曲阜师范大学、广西艺术学院、广西师范大学、南开大学等，从事美术教育及美术创作数十年。出版有个人画集多部，并著有《山水画画理》《写意国画四君子》《从传统走来——陈玉圃解析唐寅》《南田画跋解读》《樗斋诗丛》《樗斋画谭》《樗斋自选诗词百首》等。

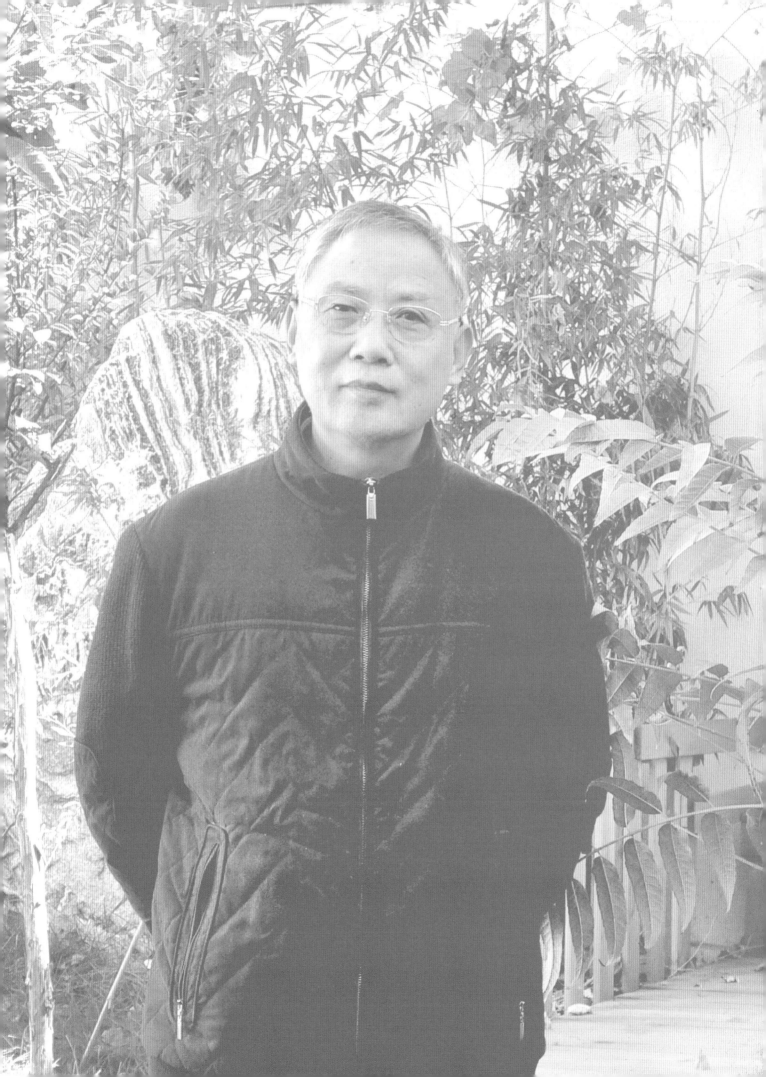

序

　　父亲的画好在什么地方？我看了这么多年，也在不停地摸索，总是有些"仰之弥高，钻之弥坚。瞻之在前，忽焉在后"的感觉，于是，相信画画终究是一个综合性的文艺门类，个人的才性、文化素养、审美习惯，乃至命运的眷顾等，缺一不可。当然，这不是后学者自我放弃的借口，毕竟"天道酬勤"，"天道"常与善人无亲，孔子也说过：德不孤，必有邻。所以，于绘画来说，天道就是画道，我们只要体悟了画道，即绘画之理，则自然而然地，我们也许会与历代书画大家在画道上不期而遇。这是父亲一直强调"画道论"的原因，也是他的《山水画画理》一书反复讲解的重中之重。

　　画道永恒，超脱于变化之外；画理多变，动静往往在一念之间。所以，绘画形式会因人而异，因地而异，因时而异，因事而异，总之，变化是理的必然，循理是变化的基础，一切无理的变化，其实都是魔道、邪道。有人说过，同样是往西跑，有的是逃兵，有的是追兵。绘画中的变化也是如此，于齐白石而言，衰年变法是一种质的飞跃；于邯郸学步者而言，变法却可能是让人误入歧途的"诱惑"。我对父亲绘画理论的理解是，变与不变，简易与繁复，其实都没有问题，关键是尊重画理，体悟画道，如此一来，正说、反说，都没有问题。

　　理论上虽然可以讲得天花乱坠，但实际操作却又有所不同，甚至有的人理论很丰富，画出来却一团糟。知行不能合一，问题还是在于对画理的理解不够，对画道的信仰力不足。有的人是因为文化修养尚浅不足以支撑，有的人是因为欲望太多不足以坚守，但他们都不应被抛弃。孔子说过：有教无类。受教育的权利不应该被有地位有权势的人霸占，不应该被有钱的人垄断，不应该让穷人只能靠边站，所以，孔子从"仁"上着手，认为无论富贵贫贱，在文化体悟面前皆平等如一，人不分长幼、男女、富贵贫贱、文化、种族等，只在"仁与不仁"上加以区别，这是孔子对人生之道的终极判断。中国画是中国文化的一种文艺门类，它的终极原则不过就是"好与不好"而已。"好"指的是于体"仁"有益，"不好"自然就是"不仁"。父亲总是说绘画之道在于利于众生，其实就是这

个道理，甚至古人一直说的"人品即画品"，也是基于这个道理。先做个好人吧！这是中国画史的终极呼唤。

我们一家从山东历城的一个农村挣扎出来，完全是靠着父亲最坚韧的坚持，画画不仅仅是他自己人生的救命稻草，更是爷爷对他的期望，也牵扯着我们整个家庭的命运。虽然我弟弟总是说他九岁之前对父亲没有任何印象，但我是知道父母不容易的，在那个破旧不堪的土坯屋子里，父亲砥砺前行，无论是遭遇贫贱、困顿，还是遭遇爷爷的去世，命运的嘲弄，人为的迫害等，他都没有放弃努力，并且挣扎着从一切困顿中爬了出来。尽管我父亲只是一名初中毕业的农民，但他因为少时爱画而成了山水画大家黑伯龙、陈维信的入室弟子，所以他靠着绘画走上了大学讲台，改变了一家人的命运，这不就是孔子"有教无类"的成果么？如果他放弃了画画，放弃了做一个儿子、丈夫、父亲、老师的责任，哪怕只是其中的一点，他肯定走不到今天。

当然，现在学科细化，知识学问逐渐丰富，而每个人的知识都会有界限，比如在电脑方面，我就不如自己的女儿，而有些知识的获取，需要花费较多的金钱来支持，而家庭贫困的人可能会望而却步。这肯定不是孔子所愿意看到的，他周游列国，"木铎起而千里应"，"吾非斯人之徒与而谁与"，不就是想把文化教育普及大众吗？但如何保证庶民的胜利呢？怎么争取坚持穷人也有致学问道的权利呢？于道立志，于理入手，做一个好人，则此问题必然会迎刃而解。做一个好人，还会分贫贱富贵、老幼妇孺吗？于画家而言，做好学问，学不为人，如此而已。所以，画画是一个很纯粹的事情，尤其是中国书画，只要有一支笔，就可以通过努力达成梦想。环保经济，门槛极低，绝对是艺术爱好者的首选。有人会问，为什么要反复说，画画要从做一个好人开始？因为，好人总会幸运一些，命运女神会更眷顾一点。好人不会贪心，命运若能改变一点，其实已经足够幸福。

物以类聚，人以群分。感谢丽泽文化有限公司的孙存刚、孙文父子，他们有大愿整理出版一系列画册，问道于我。我就说，不如细化，简笔山水、着色

山水、牡丹、四君子、人物等，能细化的皆细化整理，这样的一套丛书，对于学画的人、读画的人、看画的人都是好事。父亲的老师黑伯龙先生传法诀于他，就两个方面，一是要坚持"写"，二是要"学老师的老师"。学老师的老师，至于最后，就是自然，就是画道，所以，这是具备上根性的人才能理解的。以佛教的"戒定慧"来说，"慧"就是针对上根性的人说的，他们能不立文字，当下顿悟，譬如六祖慧能，听一句"应无所住而生其心"就悟道，我们都学不来，只可意会不能言传。若有人以为父亲的老师就是黑伯龙、王石谷、唐寅、郭熙、李唐等等，我只能说对也不对。"戒"就是中国绘画之道"写"的戒律，皴染点染，勾画填色，皆要写出来。写，一方面是指书法的韵美，一方面也可作"泻"，蔡中郎说是"散怀抱"，倪云林说是"聊以写胸中逸气"，即是如此。而我们这套书的细化，就是从"定"方面入手的。古德说过：制心一处，无事不办。对于中下根性的人来说，寻求一点突破，比"爱读书，不求甚解"的方式要好。譬如我，就是一个中下根性的人，父亲擅长的绘画领域太多，对于我来说，很容易出现选择障碍，那么，我只好选其一，就画山水，争取一点突破，然后再回头去学其他，或许这是最直接见效的方法。

因此，这套丛书就是把父亲的绘画艺术分门别类，以一个点一个点的方式呈现出来。大海中的每一滴水都是自性圆满的，所以这每一个点其实也完整地体现了他的画道思想。若有人能坚持学习，一门深入，无论贫贱富贵，聪慧与平庸，想来必然会于艺术之巅得遇古今艺术大师，不必多说，会心一笑，足矣！

是为序。

陈文瑛

2021 年 7 月 15 日于桂林

目录

陈文璟　中国艺术研究院博士

简笔山水略说

简笔山水，应该就是写意山水的一种。

山水画有写意、写实之分，写实在于状物，写意在于抒情。

苏东坡曰："论画以形似，见与儿童邻。"于传统文人来说，写意乃绘画王道，写实终是落了下乘。譬如清代画家邹一桂评郎世宁，说："笔法全无，虽工亦匠，故不入画品。"笔法全无，即作品非"写"出来，而是制作、描绘出来。对古人来说，它属于工艺，却非艺术。艺术之所以可贵，在于其能凝练精神，升华审美。所以，中国文人画山水以写意为贵，写实次之。董其昌说："以境之奇怪论，则画不如山水；以笔墨之精妙论，则山水决不如画。"他想表达的是，艺术之美只能是唯心的，没有人性的参与和观照，自然世界的美就没有存在的意义和价值。所谓的客观美其实不存在。这种唯心主义审美传统自谢赫的"六法"即开始明确，譬如"气韵生动"，指示的就是天地阴阳之气，非人不足以动之以韵，静之以心，动静相宜，天、地、人，三才齐备，世界万物才有无限生机。或有人说，人类不存在了，宇宙自然还在！只是仔细想想，它在与不在，跟已经消逝的人类能有什么关系呢？山水画之美也是如此，如果只是客观表现，它有什么意义呢？不如去看相片，不如去现场体验。所以，山水画之美，必然是主观的，是画家心性的反映，由此我们才可以从中审视艺术之美。

写意山水有繁简之说。《芥子园画传》说："论画或尚繁，或尚简。繁非也，简亦非也。"对于初学者来说，无论繁简难易，绘画看重的是结果，这是中国文化中最常遇到的实用主义。于高层次的文人来说，绘画又不止于创作成品，更重要的是享受过程。譬如元末画家倪瓒说："余之竹聊以写胸中逸气耳！岂复较其似与非，叶之繁与疏，枝之斜与直哉！"因此，画家看重的是作画过程，有没有把胸中逸气抒发出来，这是重点。苏东坡亦有类似的句子，他知道自己说话会得罪人，可是不说出来自己会受伤，会抑郁，所以，宁可说出来、表达出来。这是文人的狂狷，相对于谨慎克己，它更自由一些，放松一些，是以，山水画之风骨，直接影响到艺术审美观的树立。

狂狷的性格比较洒脱自然，放荡不羁，反映于笔墨就是淋漓畅快，飘逸脱俗。这种放松是通过放弃世俗名利换来的，彰显文人的自尊和自爱，弥足珍贵。元末明初的王蒙笔法沉郁，墨韵浑厚华滋，但他放不下功名心，明初积极入仕，

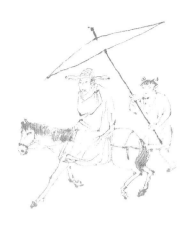

倪云林即倪瓒曾经写信劝他慎重选择，他也不听，于是入仕，成为百里侯，然后又因胡惟庸案被牵连，死于狱中。云林有诗曰："临池学书王右军，澄怀观道宗少文。王侯笔力能扛鼎，五百年中无此君。"对王蒙的笔墨功夫十分钦佩，但于其境界，又说："我此画深得荆关遗意，非王蒙辈所能梦见也。"其高标若此，自信当然来自笔墨风骨。于此看，传统文人似乎于写意山水中更重视简笔率意的作品。

换一个角度看，写意山水又类似书法中的草书，更加自由放纵，对于形式的束缚的脱离更迫切，甚至完全忽视形式，只在意纵笔快意的那一瞬间的快乐。韩愈《送高闲上人序》说："往时张旭善草书，不治他伎。喜怒窘穷，忧悲、愉佚、怨恨、思慕、酣醉、无聊、不平，有动于心，必于草书焉发之。观于物，见山水崖谷，鸟兽虫鱼，草木之化实，日月列星，风雨水火，雷霆霹雳，歌舞战斗，天地事物之变，可喜可愕，一寓于书。故旭之书，变动犹鬼神，不可端倪，以此终其身而名后世。"张旭把生活中的一切喜怒哀乐，乃至观景状物时的情绪，都融入书法之中，所以书法变形得厉害，显示出他情绪的波动非常激烈、奔放、自由。清戴熙说："有意于画，笔墨每去寻画；无意于画，画自来寻笔墨。有意盖不如无意之妙耳。"无意于画，其实就是任由情绪挥写，看似狂狷，其实又都在规矩之内。古德有云："无心恰恰用，用心恰恰无。"可与"无意于画"观照。理性看似不在，实际却无时不在，只不过情绪与理想合二为一，从而作画时能游刃有余而已。这就需要画家恪守本心，坚定文化立场。倪云林曾被权贵鞭打，一声不吭，皆因"开口便俗"！陈独秀评沈尹默书法，"其俗在骨"；黄公望谈山水画创作，"作画大要，去'邪、甜、俗、赖'四个字"。可见，简笔山水对于画家来说，不仅仅是笔法上的强调，更是个人修养的观照。画家人品、修养不够，很难画出令人满意的简笔山水来。

要画出好的简笔山水，须要注意两个方面：一是作画要随机应变。黄公望说："山水之法在乎随机应变。"画家率意用笔，落笔成文，笔笔相扣，上一笔落下，下一笔生成，没有草稿，甚至没有腹稿，只是一种气机的生成和流动。黄公望还说："作画只是个理字最紧要。""理"就是画理，气机的生成和流动看似随机，实则处处合乎画理，也是画理的缘故，因此每一笔都既都独立成章，又相互呼

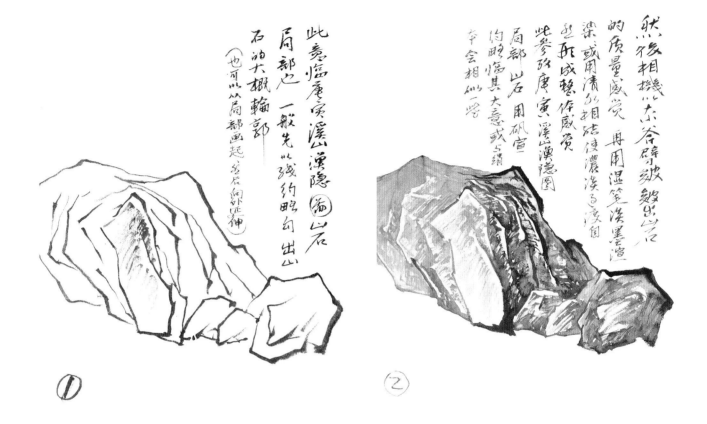

《溪山渔隐图》之画石法：

1.此意临唐寅《溪山渔隐图》山石局部也。一般先以线约略勾出山石的大概轮廓。（也可以从局部画起，然后向外延伸。）

2.然后相机以大小斧劈皴皴出山石的质量感觉，再用湿笔淡墨渲染，或用清水相结（接），使浓淡过渡自然，形成整体感觉。此参考唐寅《溪山渔隐图》局部山石，用矾宣约略临其大意，或与绢本会相似一些。

3.意临唐寅《溪山渔隐图》局部斧劈皴画石法。此用纸本略加变化，较之绢本或熟宣会含蓄一些。对于临摹，我从不主张死临。古人认为，师其迹不如师其心。石涛则说：石之干皴，开生面也，失却生面，纵使皴也，千山乎何有？所以临摹古人，应从画道的高度出发，使予夺之权操乎我手，且不可以泥古不化也。

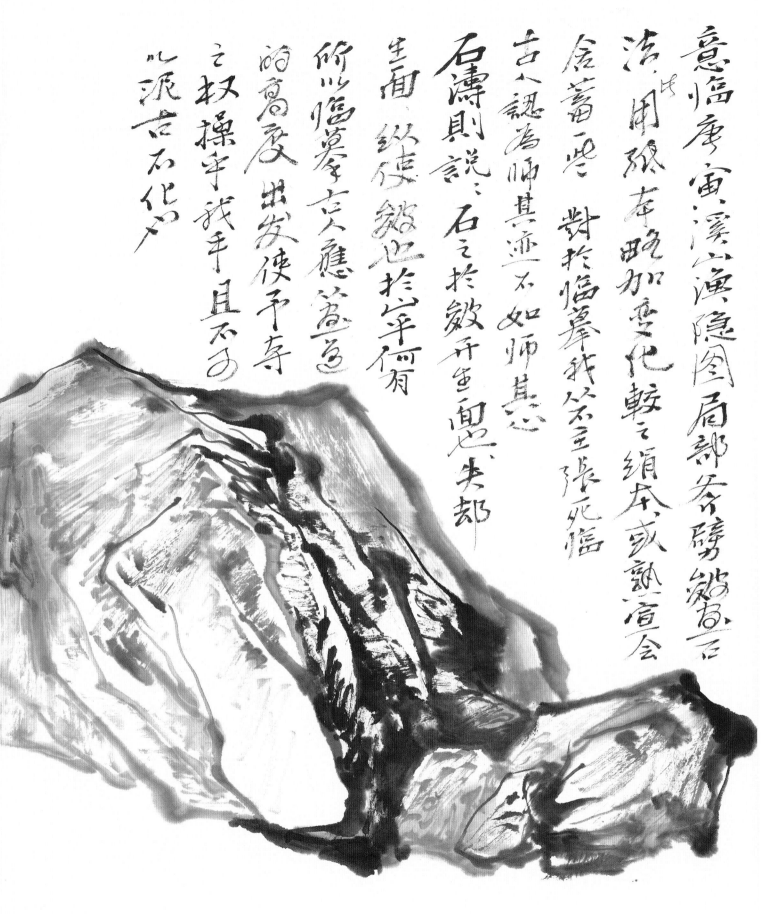

意臨虞雲溪演隱圖局部各磚綫意石
法，用線本略加變化較之絹本或熟宣会
含蓄些。對於臨摹我仍主張死臨
古人認為師其迹不如師其
石濤則説：石之於皴开至愚夫却
生面，縱使皴也於半侗有
所以臨摹吉人應益意
的高度出发使予存
之权操乎我手且不为
儿派古石化也

③

应，关系紧凑。二是画家文化修养要高。黄公望说："画不过意思而已。"怎么把画画得有意思，画家就得多读书，知变化。绘画于文人来说，是游戏之末事，是荆浩说的文人节义之外的消遣，不以之为职业，自然会画得有意思。譬如周臣说："但少唐生三千卷。"需要说明的是，这里的"意思"，不仅指故事性，更指笔墨的韵味节奏感。简笔山水很多时候要靠题跋题诗来加深内涵，书法不好，诗词欠佳，都会削弱简笔山水的魅力。甚至对普通百姓来说，诗词第一，书法第二，绘画第三，诗书画俱佳，构成了简笔山水的完整性。简单来说，一是画，二是人，人画合一，如同人书俱老，才是简笔山水的魅力所在。

最早的简笔山水来自南宋四家的马夏，俗称"马半边，夏一角"。不懂画的人会附会明朱棣对其作品为"残山剩水"，何足道哉的议论，懂画的人才知道，这是山水画语言升华的开始。一个政权的兴亡主要是政治家们的责任，一个民族文化的兴衰主要是文人群体的事情，政统和道统之间有关联，但未必有很多人知道它们有密切联系。古人说，一阴一阳谓之道。政通人和是盛世的开始，万马齐喑是乱政的开始。明成祖将南宋衰蔽的原因归罪于马夏山水，这本身就是一种权力的傲慢。郭熙说："看山水亦有体，以林泉之心临之则价高，以骄侈之目临之则价低。"这里的"价"是价值，不是价格。价值高低取决于品读书画的人，绘画的好坏却全在于画家是否努力。努力学习，努力完善，努力升华。书上说："苟日新，日日新，又日新"，坚持不懈，乃至于"止于至善"。所以，品读书画，是一个见贤思齐的过程，是一个完善自己的过程。这才是看山水的本意，不足为外人道也。譬如夏圭之《溪山清远图》，无论远山含黛，还是水波留纹、人物点景等，皆信笔书写，寥寥几笔，落落大方，水墨渲染，痛快淋漓，虚实呼应，气脉通透。综观全卷，清净明亮，纤尘不染。又如马远之《山径春行图》，清秀通透，构图虚实结合，由左而右，心意随笔墨逐渐疏远寥落。虽然仍未能完全摆脱宋画端正认真的做派，但已然着力于画家情绪的自我舒展。个性的解放是简笔山水的基本特点，不自由，不放松，不清逸，不忘形，就不是我们所认识的简笔山水。

元代的时候，艺术家大多失去了体制内的身份，却也不必再受制于种种外因，精神上既然没有了禁锢，那绘画创作就获得了足够多的自由空间，个性表达成

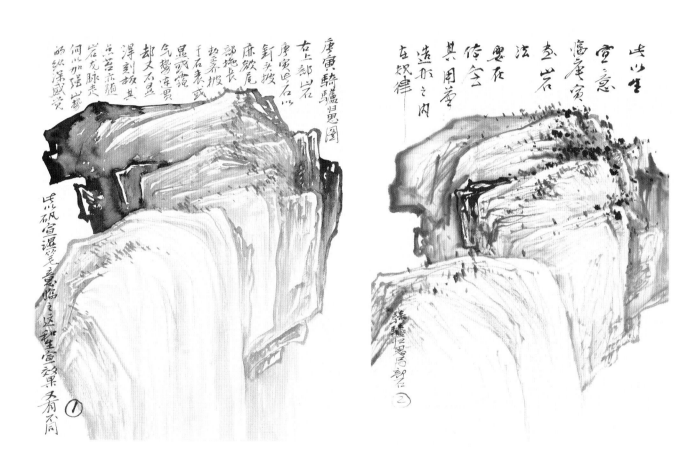

《骑驴归思图》之画石法：

 1.唐寅《骑驴归思图》右上部山石。唐寅此石以钉头披麻皴尾部拖长，整齐披于石表，或显或露，气势连贯，却又不显得刻板。其点苔亦随山石龙脉走向，以加强山势的纵深感觉。

 此以矾宣湿笔意临之，这和生宣效果又有不同。

 2.此以生宣意临唐寅画山石法。要在（再）体会其用笔造形之内在规律。

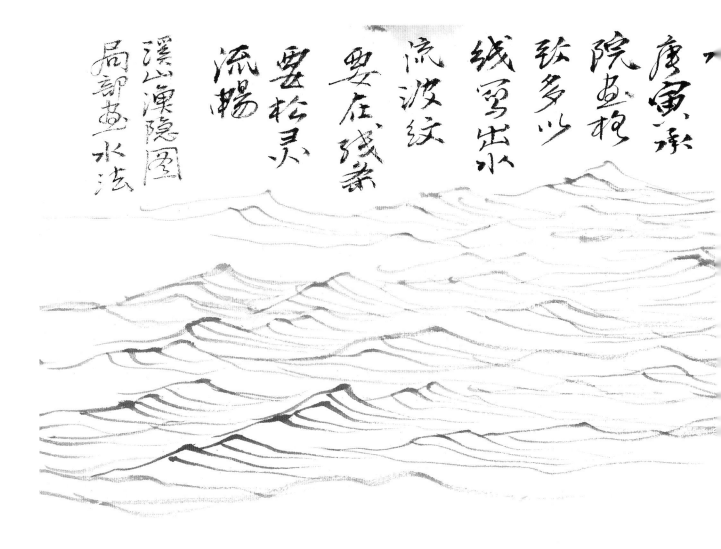

唐寅承院画格致，多以线写出水流波纹，要在线条，要松灵流畅。溪山渔隐图 局部画水法

《溪山渔隐图》之画水法：

　　文人画家多取空白为水。唐寅承院画格致，多以线写出水流波纹，要在线条，要松灵流畅。

为山水画的主要方式。其中，倪瓒的简笔山水成为山水画的高峰，为历代文人所敬仰，其根本原因就在于他的品位最有文人逸趣。有的人说，作为一个艺术家，关键问题还是技巧。非也，这是在倒果为因。得意忘形，返璞归真，这才是文人画的关键。注重技巧，以技巧为关枢的人，不是艺术家，而是匠人技工。倪瓒的山水画，就那么几棵树，一两间寥落的草屋，或者孤零零的亭子，看不见什么人，也没有什么奇峰怪石，平淡中见萧散，寥落中有真性情。从技法上来说，无论线条还是构图，哪有什么奇特之处，但笔墨间自有光明，透过尘嚣，映照在我们的心性上。王阳明后来以"心学"为圣人，说"此心光明，亦复何言"，文丞相说"谁知真患难，忽悟大光明"，其指归处皆在心性而已。所以，绘画中虽有万千形式技巧，但一切归于"笔墨"而已。元人将"笔墨逸趣"设置为山水画的审美标准，这不仅是艺术的胜利，更是文化的胜利。

明清之后，很难再有简笔山水了。这跟传统文化的衰落有关系，文人雅趣成为被嘲笑、批判的对象，简笔山水自然就失去了空间。但是，此心在，则火种不熄。文化传统是一个民族的灵魂，它总会在合适的时间、合适的场合，突然出现，一如寒夜中的明星，清爽自得，令人心旷神怡。可见，文化思想的禁锢只能禁锢形式技巧，禁锢不了跳跃的思想。事实上，绘画变迁的背后是审美价值的变化，简笔山水的干净清逸、通透宽容是传统价值体系的转换，而中国文人的操守，就是守护民族的文化传统，对画家来说，就是守护传统的笔墨审美，对大众来说，就是守护传统的文化价值。两者相辅相成，文化传统才能苟延残喘。或许"苟延残喘"一词太悲观、太消极了，但非此，似乎不能体现我们的困境，乃至我们苦中作乐的天性，这正是简笔山水，也就是写意山水的终极价值所在。

总之，我们可将简笔山水看作是书法中的草书，它更性情化，更个性化，相对于其他门类的山水，它更需要一个完整的人生体验，画家不仅要阅历丰富，学问深厚，技法突出，在精神上更要超尘脱俗。孔子说过："德不孤，必有邻。"老子说过："天道无亲，常与善人。"简笔山水，是正常的文人表达正常的情感的一种方式，它是最正常的文艺方式。让我们亲近它，做一个正常人吧！

陈文璟　中国艺术研究院博士

品读书画之思想与感情

　　"人有悲欢离合，月有阴晴圆缺，此事古难全。"——苏轼《水调歌头》

　　科技发达的今天，人们可用微信、电话随时联系，但情深之至，一样有人为分别两地止不住地伤感，而好的文艺作品历百代而长新的缘故也正在于情深。因为，它要表达的是人类最基本的情感需求，而非思想意识。思想意识虽然能与时俱进，但以此为文艺基调，却永远会为新旧所困扰。而人类基本的情感需求，比如亲情、爱情、闲情等，涉及人之为人，纵观古今却无甚差异。经典之所以能成为经典，其奥妙之处本在于此。

　　绘画经典也如此，无论是叙事性的西方油画，还是抒情性的中国水墨，其之所以能动人心弦，全在于画家寄托于画面的情感，已经超越时空，可以与赏者共鸣。譬如画桂林山水，若画家只能看到云雾缭绕的山峰、清澈如镜的江水，闻到扑面而来的桂花香气，却不能体会桂林山水中特有的亲和力，明净透亮的感染力，若有若无的疏离感，就不可能表现出那种人在画中游的真实感受。

　　桂林山水大多如犬牙交错，突兀成山，以石为体，远望之连绵不断，近观之则如盆景，玲珑剔透。游人观之宛如盆景时，不仅没有压迫感，反而会觉得山水自来亲人，十分惬意。这就是桂林山水特有的亲和力。

　　云雾缭绕的时候，桂林则山水一体，群峰绵延不绝，此起彼伏，状如镜花水月，朦胧隐约。其绝妙处尤在于峰峰叠嶂，宛如水墨层层叠加，相互渗透呼应，令人望而生叹，仿佛天上人间，恍惚入梦。这就是桂林山水特有的感染力。

　　然而，诸多美景只宜远观而不可近玩。譬如七星公园山峰，远观若笔架，若元宝，骆驼峰更是逼真肖似。若入其山中，则仿佛入得大山深处，不仅山川全貌了无可得，更有不知岁月几许之叹。这就是桂林山水的疏离感。

　　以我多年的观察体会，桂林山水的魅力最关键处即是其特有的疏离感，也正是书画艺术那种与观众之间的距离感。距离产生美，其实不是一句空话。人世间，无距离不隐约，无隐约不美好。人类的情绪发泄，"犹抱琵琶半遮面"远比直接宣泄更深刻诱人，那种直白平铺的描述总是不免粗鄙，就算能直指人心，也会有"质胜文则野"的讥讽。浪漫使爱情甜蜜，真实令婚姻苍白，其实也是这个道理。所以婚姻需要经营，绘画需更注重匠心。匠心独运，就是要把这种

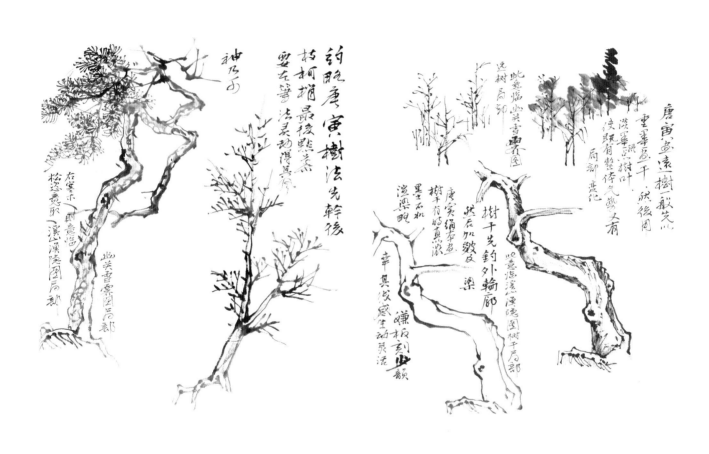

画树法：

1. 约略（仿）唐寅（画）树法，先干后枝、柯、梢，最后点叶。要在笔法灵动得其风神乃可。

松恣（姿）意取《溪山渔隐图》局部，右寒木则意临《幽关雪霁图》局部。

2. 唐寅画远树，一般先以重笔画干，然后用淡笔疏点树叶，使既有整体气势，又有局部变化。

此意临《幽关雪霁图》远树局部。

此意临《溪山渔隐图》树干局部，树干先钩（勾）外轮廓，然后加皴及染。

唐寅绢本画树干，有时直以浓墨，不加渲染，略嫌板刻少韵，幸其线感生动灵活。

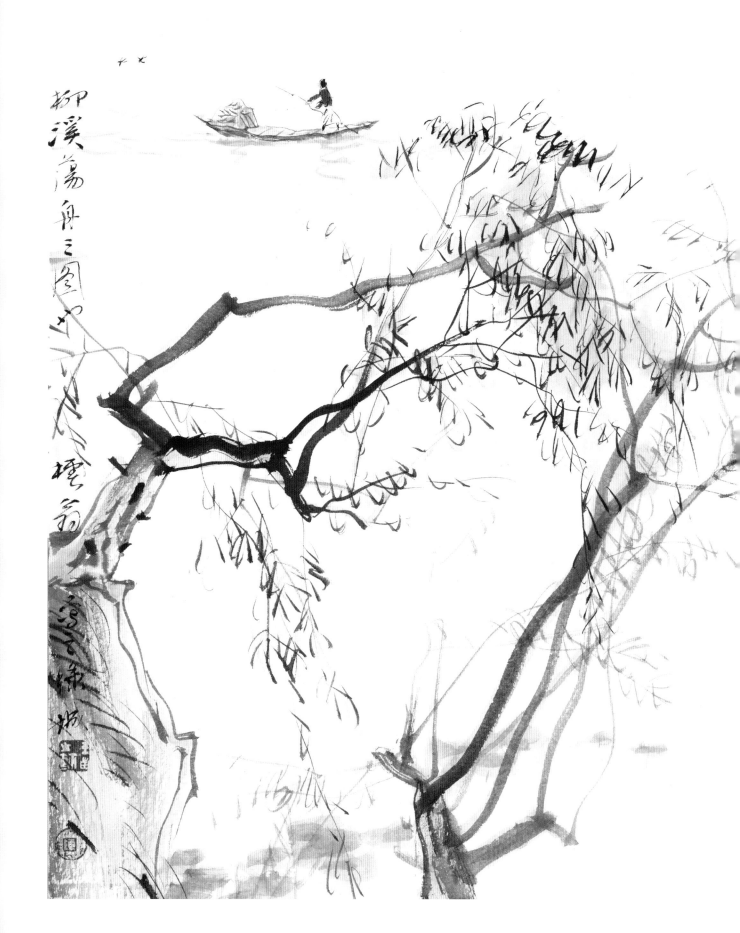

疏离感隐藏于亲和力、感染力中，让赏者不自觉地有一种见贤思齐的上进心。

上进心是一种情绪的升华，更是思想意识的培养。绘画没有思想就缺乏说服力，没有感情就缺少感染力，没有那种若有若无的疏离感，就没有存在感。譬如倪瓒的作品，几笔山水，寂寥无人，仿佛拒人于千里之外，实际它如九天甘霖，滋润我们干枯龟裂的心田。所以，我们提倡多读书，不仅仅是为了明理，更是要在情感上升华，不俗气。黄庭坚说过，三日不读书，便觉语言无味，面目可憎！画家若不肯读书，其作品恐怕就不是一个"面目可憎"所能形容的！

赏画者读画，其实是寻找情感上的归宿。肉体尽可以尘归尘，土归土，但精神却不能如水之浮萍，风之柳絮，我们需要一个羁绊，在荒原般的现实中寻些温暖。中国人喜欢追求古仁人之心，以此为羁绊，然后能"先天下之忧而忧，后天下之乐而乐"。古人和古仁人不是一回事，前者在表达上客观无倾向，后者则有主观性的偏好。文艺作品不是法律条规，不是科学技术，它就是一个主观性很强的存在。所以，"思想"只能是中国书画的起点，"感情"才是它的坚实基础。

当然，感情需要"真诚"才能令人倾倒，绘画需要"清、净、透、亮"才能让人赏心悦目。一如明窗净几，春和景明，大好时光，无论是谁，在此种绘画面前都会有一种舒展自如的感觉。譬如左图陈玉圃画桂林山水，仿佛天地自然钟灵毓秀，元气淋漓。其奥秘之处不仅在于画家笔法功力深厚，更在于在情绪上他体会到了桂林山水的美，清净明透，又若即若离。

若即若离，就是不即不离。以前孔子欲乘桴浮于海，却又喟然而叹："鸟兽不可与同群，吾非斯人之徒与而谁与？"不明此理，画家不能旁若无人，赏者难以会心一笑，既然两者没有呼应，作品又怎么可能成为经典，化为永恒呢？

柳溪荡舟图

柳溪荡舟之图也。樗翁写之，绿城。

陈文璟　中国艺术研究院博士

品读书画之
简约与传统

倘若韩愈复生，言及当今传统绘画领域现象，必叹息慨然，说：博学之谓繁，行而宜之之谓简，由是而之焉之谓传，足乎己而无待于外物之谓统。"繁""简"涉及绘画的形式，"传""统"则是绘画的生命力。形式有新有旧，生命力有旺盛也有衰弱。对于中国人来说，形式要服务于内容，偏向于实用主义，譬如庄子说的"得鱼忘筌""由技进道"等；对于西方人来说，艺术的本质在于抓住事物变化的一瞬间。譬如法国画家德拉克洛瓦就强调艺术家的感情要摆脱一切理性法则。人的可贵之处就在于理性，由此人类可以具有谦让包容的美德，可以保护弱者的生存权利，摆脱动物世界茹毛饮血、弱肉强食的法则。这是中国文明的精髓，也是我们中国人五千年来一直秉持的文化传统。

要谦让包容就需要克己复礼，克制欲望的泛滥，使之归于理性的包容。纵使我不认同他人的观点，但不妨碍我们和而不同，因为道并行而不相悖。任何刺激欲望，排斥异己的思想和做法都是危险的。孟子说过："圣人之行不同也，或远或近，或去或不去，归洁其身而已矣。"洁自身就是正其心，自心正才可以正人心。中国绘画强调人品即画品，强调万画归于一画，其思想溯源都可以止于此。也就是说，文化传统的继承和发展不在于外物形式，而在于人心。只要世界上还有一个人能正心诚意，做到"仁义孝悌"，传统文化就不可能灭亡。这是因为我们的文化传统简约，故能悠远持久。孔子说："吾道一以贯之。"这还不够简约么？洁身自好，忠于仁义之道，无悔于人生际遇，坚持以先觉觉后觉，如此而已。它非常个性化，不需要假借任何外物而自给自足。科学地说，这应该是自给自足的农业经济在精神世界的反映。中国绘画也如此，它也是建立在画家精神自我满足的基础之上，聊写逸气，自然简约，无为而为之。唯其如此，画家、赏者才可以跨越时空，相视而笑，莫逆于心，相与为友。画家传之，

《毅庵图》之画石法：

《毅庵图》为唐寅纸本作品，墨色浅淡，干笔皴擦，一洗院派刻画之迹。温润秀雅，意态从容，透出浓郁的文人气息。此意临其局部画石，如与绢本比较，当大有意趣之差别。

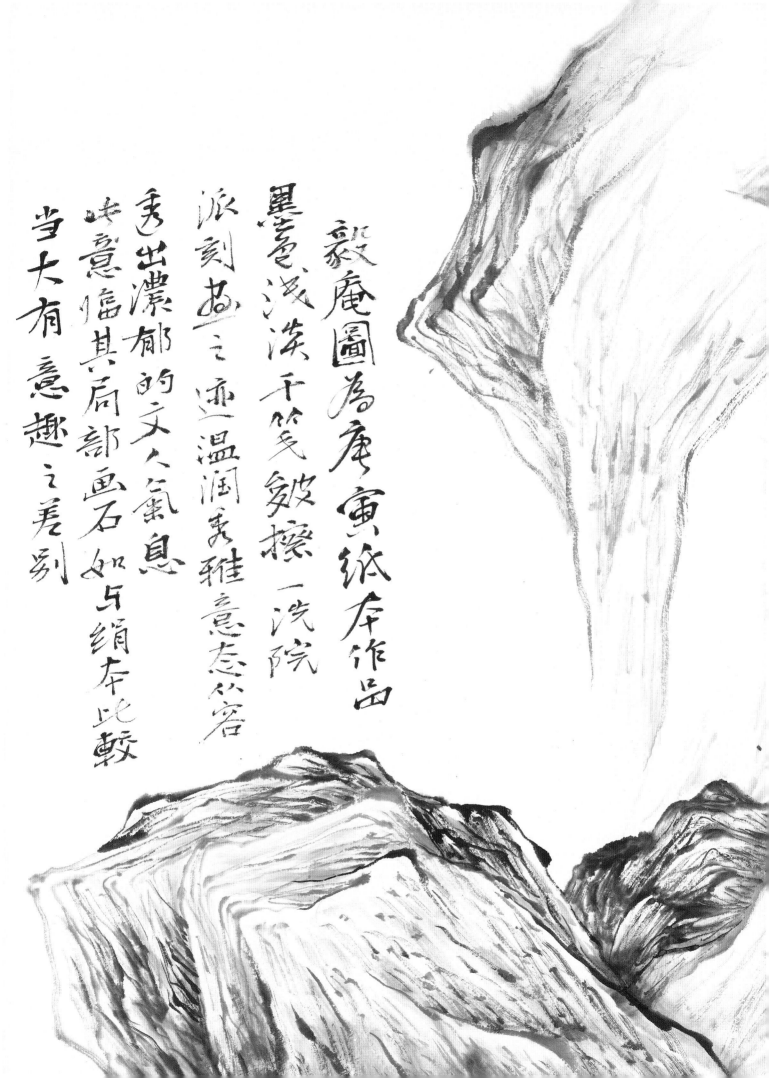

毂庵圖為庵寅紙本作品

墨意淡淡千笔皴擦一洗院
派刻画之迹温潤秀雅意态从容
透出濃郁的文人气息
此意临其局部画石如与絹本比較
当大有意趣之差别

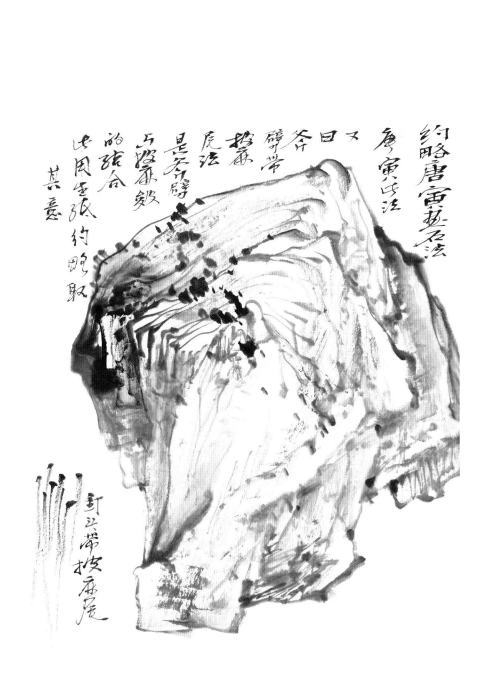

画石法：

　　约略（仿）唐寅画石法。唐寅此法又曰斧劈带披麻尾法，是斧劈与披麻皴的结合，此用生纸约略取其意。

赏者继之。传之者洁身自好，继之者见贤思齐，这不就是书画传统么？

　　如第 72 页图，画面辽阔空荡，用笔简约，略微皴染，人物专注于钓竿，用一条线挑起题跋："秋风起，燕山何物最相关？空有凌云志，难疗鬓发斑。冯唐岂易老，渭水钓闲闲。切莫叹无用，一飞上云寰。"诗乃心声，画乃心画。钓鱼者不是在钓鱼，钓的是那茫茫的秋水，一片寂寥的心情。此时此刻，哪里还会有色彩不鲜艳，用笔用墨太简单这类想法？不知不觉中，文化精神就慢慢地传递开来！遥想当年，姜太公渭水垂钓，以直钩取之。所钓者非鱼也，乃是心也。毕竟直心从来是道场，所在之处，万事万物都可和谐共处。譬如汤之罗网，必开一隅。上千年后，又有汉严子陵，披羊裘垂钓于富春江上，悠然自得，一如云山茫茫，山高水长。姜太公遇到了周文王，成就了周朝八百年的事业；严子陵拒绝了汉光武，留下了千年的清音吟唱！富贵野逸，一如画之繁密简约，于人生绘画而言，但能洁身自好，正心诚意，两者有什么差别！

　　可惜啊，曾几何时，我们对传统要么弃之如敝屣，踏上一万只脚，要么视之如仇雠，曰：中国画已经穷途末路。我们再没有韩文公这样的人物，可以"匹夫而为百世师，一言而为天下法"。但是，我们还可以额手称庆，因为现代绘画领域中还有能坚持文化传统的画家，还有能欣赏、热爱传统绘画的爱好者。庄子说过："指穷于为薪，火传也，不知其尽也。"说的大概就是这些人吧。

品读书画之
距离与现实

陈文璟　中国艺术研究院博士

明明这么近的距离，却没有能好好享受在一起的时间，于是，觉得人生实在太辛苦，这是所有欣赏书画的人都要面临的问题。因为无论开心或者不开心，大多数的无疑会选择向现实低头。虽然陶渊明为我们所尊崇，但真正能做到不为五斗米折腰的人还是太少，当然，这也是像陶渊明这样的人所以可贵的地方。书画艺术的魅力也应如此，古人一直以逸品为最终品读标准的缘故也在于此。

为什么这样说？因为在生命之上，还有更重要的东西。哪怕是面对严酷的疫情，我们若能执子之手，坦然面对，会心而笑，则其中的情感意义将完全超越残酷的现实，可以成为永恒的存在。这就是人生的魅力，不是因为可以活着，而是因为有你。孟子说过："恻隐之心，人皆有之。""恻隐之心"就是仁，就是最初的那一点善念。所以，《三字经》才说："人之初，性本善。"因为无论如何，我们都需要超越现实，超越肉体的羁绊，获得精神上的自由。认为"人之初，性本恶"的荀子，实则是向现实低了头，所以韩愈才说他在儒家之道上不彻底，不究竟，苏东坡也批评他"喜为异说而不让，敢为高论而不顾"，开启了儒门败坏的风气。书画之道，也如此，若画家和赏者向市场，向观众，乃至向欲望低了头，其精神的导向就会出现偏差，就会贻害无穷。

南朝宋宗少文说："圣人含道映物，贤者澄怀味像。"其实这也可以理解为书画欣赏的两个方面：画家以道写山水成形象，赏者以山水悟画道。圣人、贤者，都是我们大众要见贤思齐的榜样。古人写文字喜欢排比，在此两者没有高下之分。孟子说过："尽信书，不如无书。"说的就是文字障。总是有人喜欢考据，乃至于考据出"大禹是条虫"来，学术脱离了人文，总是有些荒谬的感觉。"学以致用""学而时习之""知行合一"等，前辈们不厌其烦地反复叮咛，但总是有人走过了桥，孔子说："过犹不及！"人文，还是要终归于人。从美术史来看，中国书画艺术至于元人而大成，其根本缘故就在于文人画的最终设定，使书画艺术真正成为普通大众所喜闻乐见的文艺样式，没了距离感，于是就有了无限的生命力。

现代书画中，那些内容或者偏向于小文人的呻吟，或者偏激为格调低下的嘶吼，或者偏颇成故意扭曲的潦倒，或者偏置在虚幻语境的伪饰等，都会因为

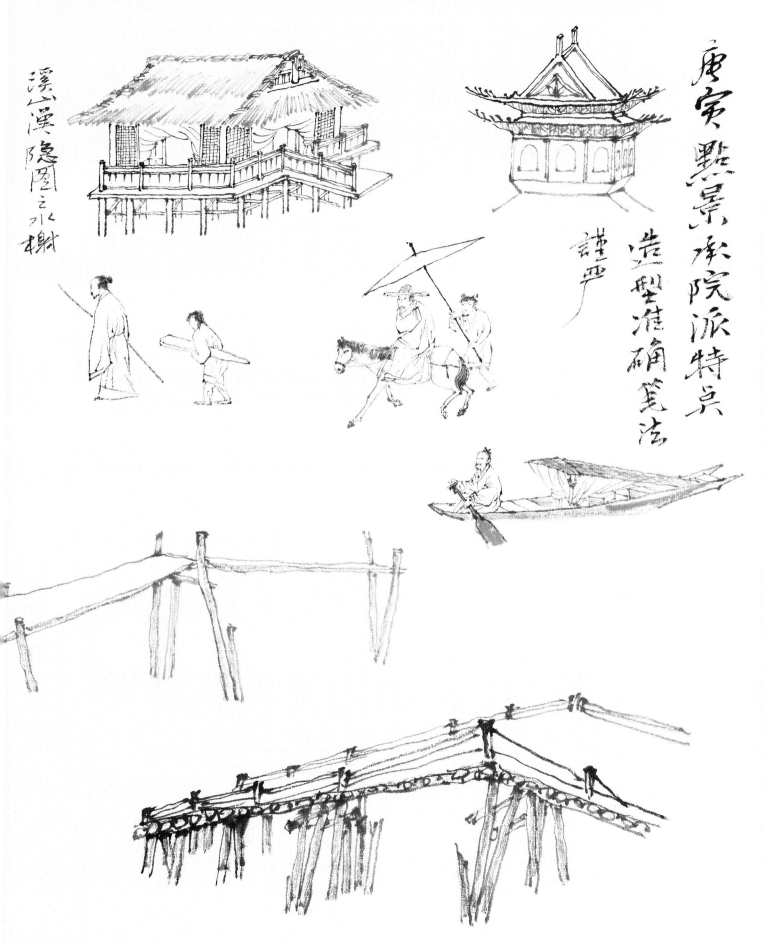

溪山漁隱圖之水榭

唐寅點景承院派特點造型准確筆法

謹嚴

点景法:

　　唐寅点景承院派特点，造型准确，笔法谨严。

向现实过于低头而失去了普遍性。故意接近一部分观众，哪怕是有钱有势的群体，也会因此失去沉默的大多数，乃至失去了书画作品的历史感。这些都是书画艺术的末端，不是中国文人画的传统，也不是中国传统文化的精神，更不应是书画欣赏者见贤思齐的对象。我们亲近书画，应该没有功利性，而是一种情感上的依附，以及随之而来的升华，一如我们遇到干净的泉水，愿意以此来洗涤身心的污垢，如此而已。至于将之使用权买下来，然后开个矿泉水厂，卖瓶装水等，实在是太大煞风景了。

今天，随着科技的发展，我们似乎与书画艺术没有了距离感，随时随地都可以通过手机欣赏古今中外的经典名作，但随之而来的现实压力也在，不仅有评论家的左右互搏，也有市场金钱上的无限诱惑，甚至有荒谬可笑的"放大多少倍仔细看"的广告语。与书画艺术品离得越近，感觉到的疏离感越强，看得越仔细，反而离其本来面目越远。还不如学学阮籍的青白眼，仿佛很不近人情，却看得最是真实，爱得最是情真意切。

深夜读书品画，书至汉范滂临死训子，说：人不能做坏人，但我算是个好人，下场却是如此！大感慨，又想起嵇康把儿子托付给山涛，希望他能平安一生，结果却成了"嵇侍中血"。入道家的嵇康因为不够彻底而死于非命，入儒家的嵇绍因为太彻底也死于非命。人生进退之间，真正两难。所以，不如看画，宝相斋今年的山水画挂历，几幅简笔浅淡，清逸干净，潇潇落落，淡淡的疏离感溢出画面，反而激发了赏者更想亲近的情绪。

于是，恍然有所悟，老子说："治大国若烹小鲜。"原来，书画的魅力，从来都在于我们对现实距离的把握上！

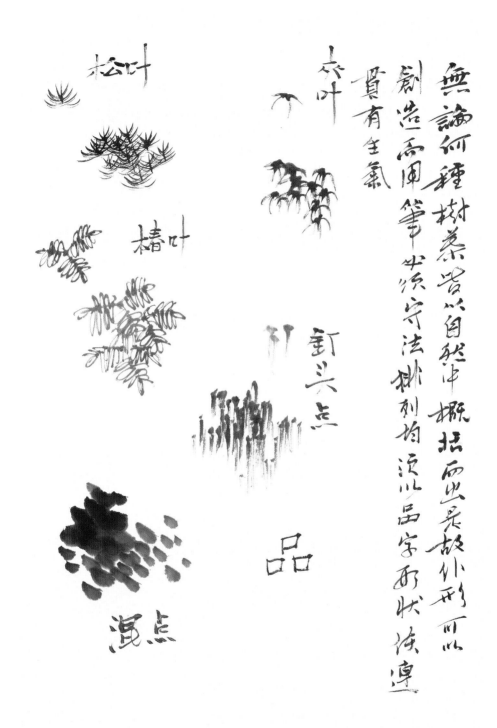

松叶

椿叶

六叶

钉头点

品

混点

无论何种树叶，皆以自然中概括而出，是故外形可以创造，而用笔必须守法，排列均须以"品"字形状，使连贯有生气。

画树叶法：

无论何种树叶，皆以自然中概括而出，是故外形可以创造，而用笔必须守法，排列均须以"品"字形状，使连贯有生气。

简笔山水作品

七子竹林酒一壶

100 cm × 55 cm

七子竹林酒一壶，妙弹休问弦有无。幻生
幻死浑如梦，黑白视人何太拘。庚子樗翁
写意并题之也。

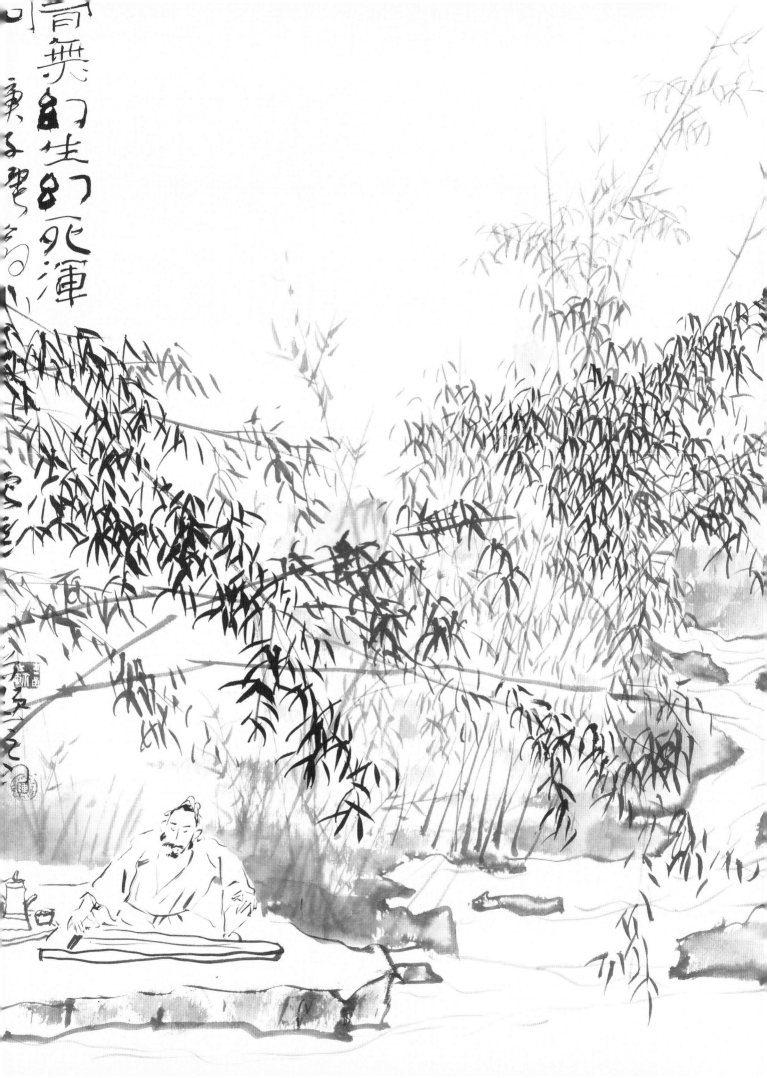

一笑尘寰满大丹

100 cm × 55 cm

随顺业缘心欲闲，如山定力拟穿关。本来
三界无多事，一笑尘寰满大丹。庚子樗翁
并题。

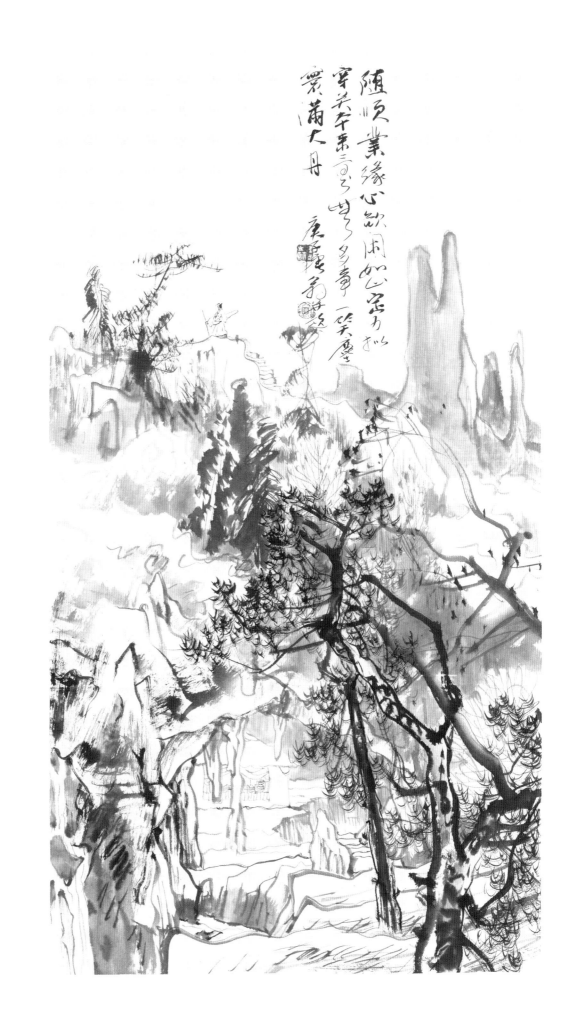

随順業緣心欲閑如此窮力以穿芒本來三百年此乃一笑塵塵
庚寅羅更安□□
寶滿大丹

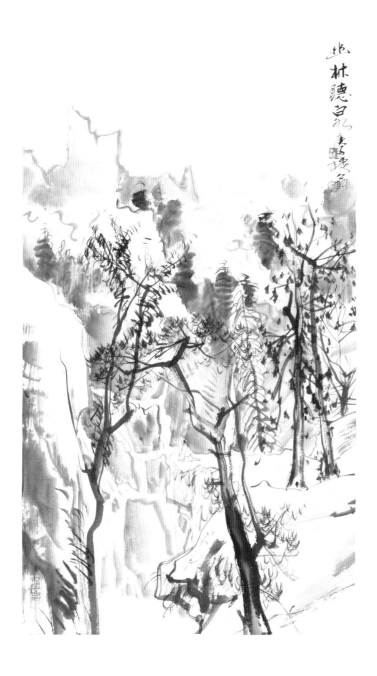

幽林听泉

100 cm × 55 cm

幽林听泉。庚子，樗翁。

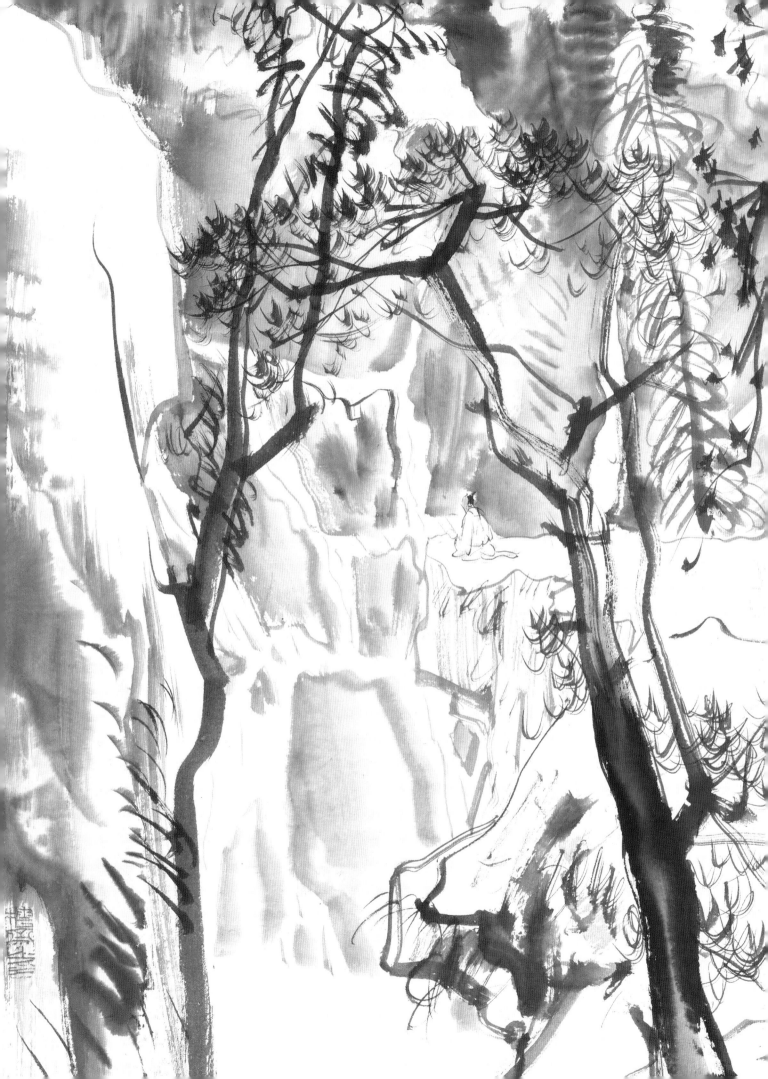

泰山高图

91 cm × 55 cm

泰山高图。辛丑之春，樗翁玉圃于琼岛。

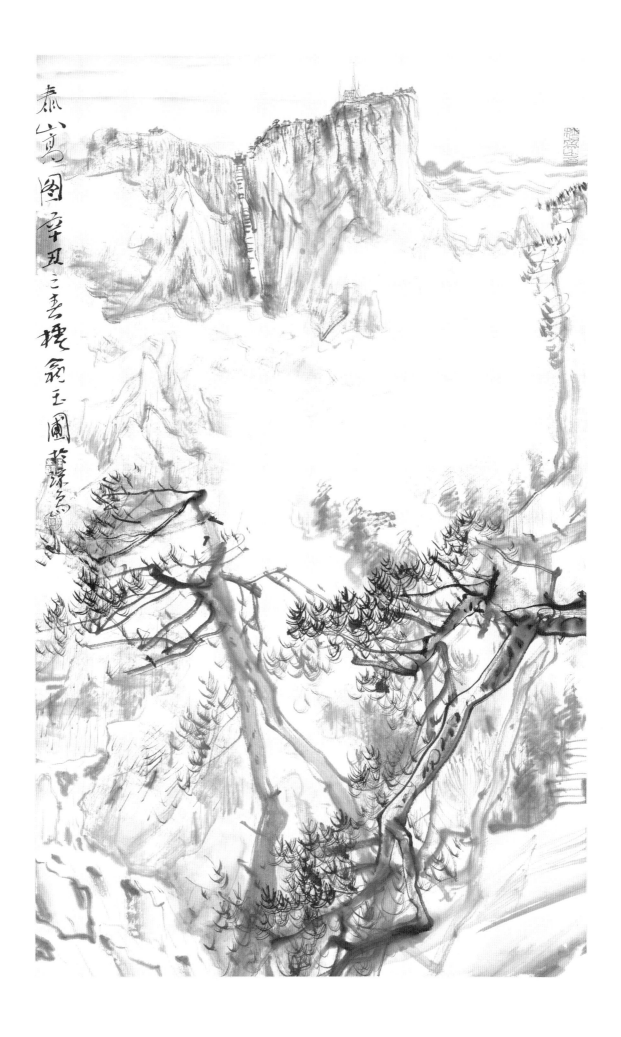

结宇空山岁月蹉（一）

100 cm × 55 cm

结宇空山岁月嗟（蹉），黄精补（煮）罢
漫补蓑。风云夜作滂沱雨，槛外银河漏水多。
庚子，樗翁。

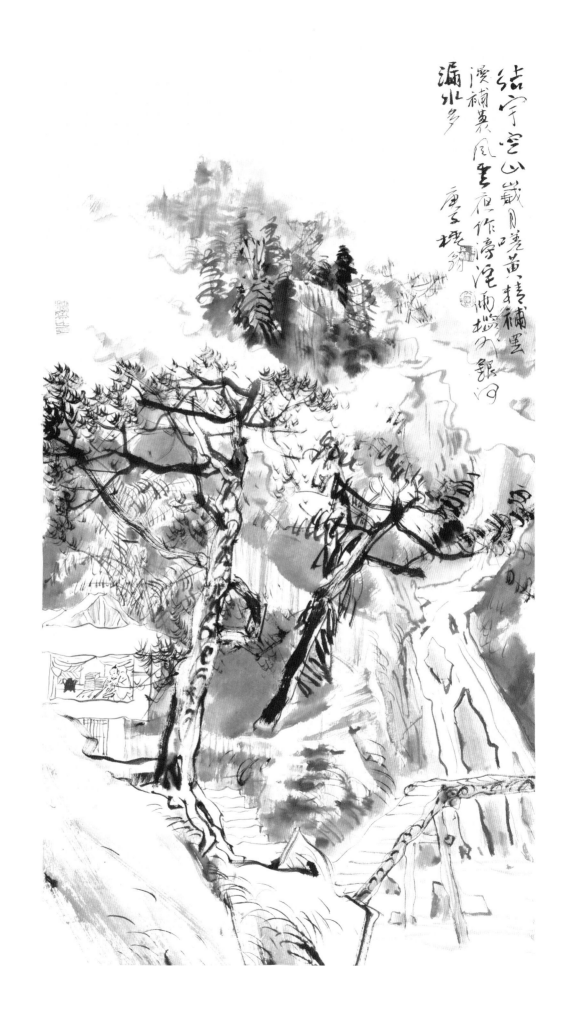

结宇空山巅，月晓黄精补罡
溪补养风雪夜，作净涩两撷叮银河
漏水多

唐云楼翁

莫问沧浪何处泉

100 cm × 55 cm

莫问沧浪何处泉，闲来濯足碧虚边。星河明灭枕箪湿，醒梦空如壶里仙。曾忆蓬莱游海市，尝怀天汉泛云船。而今嬉戏（嬉戏）娑婆界，何妨蜗庐小似泉（"泉"字多余）拳。樗翁写旧稿也。

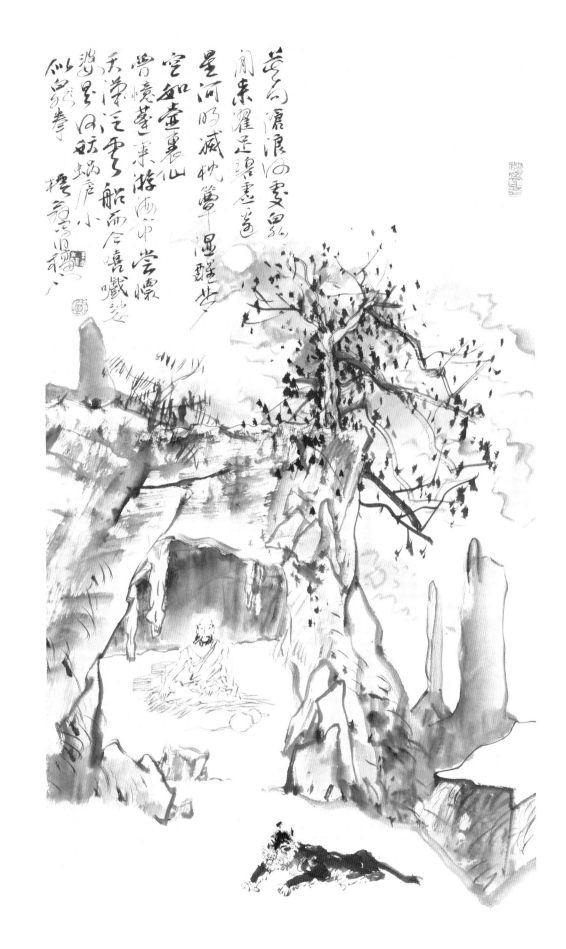

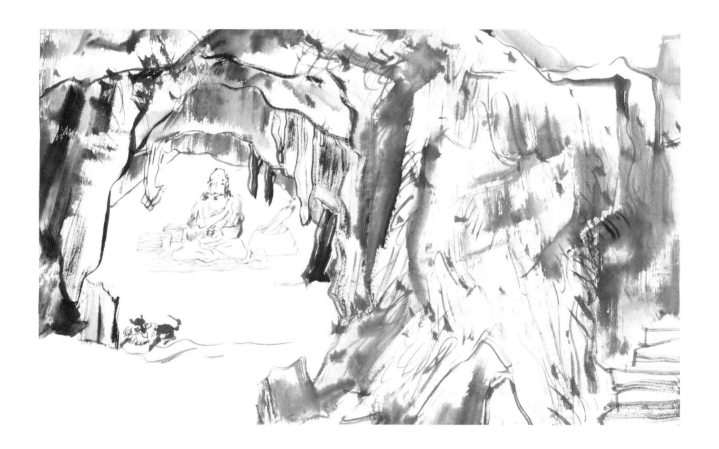

罗汉入定图

100 cm × 55 cm

罗汉入定图。六尘竞飞六根染，洞中独参
枯木禅。净念观心愧朗月，心光圆照娘生前。
无生无灭无涅槃，三千世界同一源。任运
随缘莫疑惑，搬柴运米列仙班。庚子冬日，
樗翁。

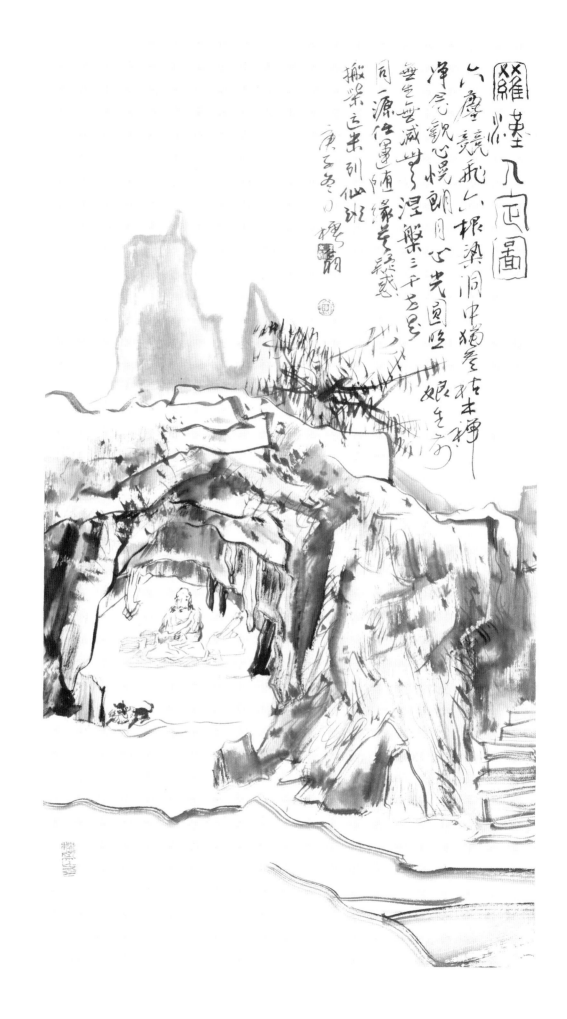

羅漢入定圖

六塵競飛六根染　洞中獨坐枯木禪
淨念觀心慢朗月　心光圓照娘生面
無生無滅無涅槃　三千去來
同一源住運隨緣若慈悲
撥紫立出列仙班

庚子冬小樓寫

桃花流水蓦然去

100 cm × 55 cm

桃花流水蓦然去，别有天地非人间。庚子，
樗翁。

桃花流水窅然去，别有天地非人间。庚子惊蛰翁□

结宇空山岁月蹉（二）

100 cm × 55 cm

结宇空山岁月嗟（蹉），黄精煮罢补残蓑。
风云夜作滂沱雨，槛外银河漏水多。庚子
深冬，樗翁写旧题。

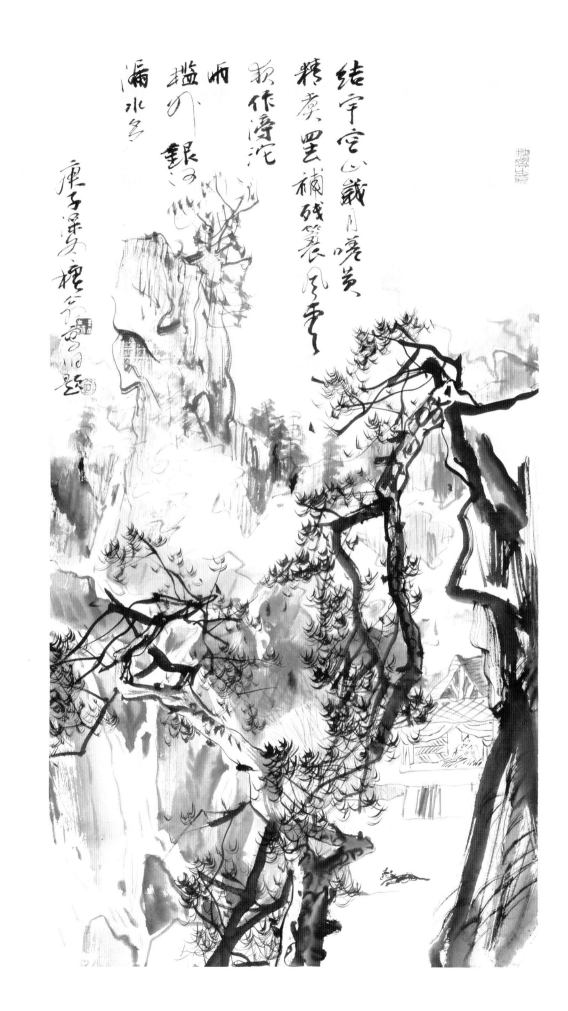

结宇空山藏月嚎黄，
糖黄黑補残篁長风
荻作浮沱
两
槛乃银乃
漏水�3

庚子溪写檀谷髙□题

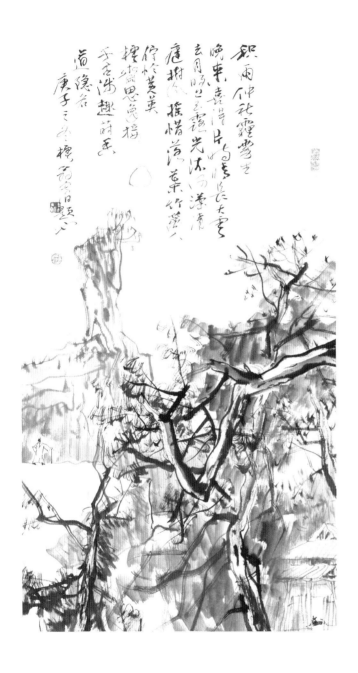

积雨仲秋

100 cm × 55 cm

积雨仲秋雾霾生，晚来喜得片时晴。长天
云去月明（初）上，玉露光流河汉清。庭
树风摇惜落叶，竹篱人伫怜黄英。楞斋思
逸接千古，涉趣莳香道隐名。庚子之冬，
楞翁写旧题也。

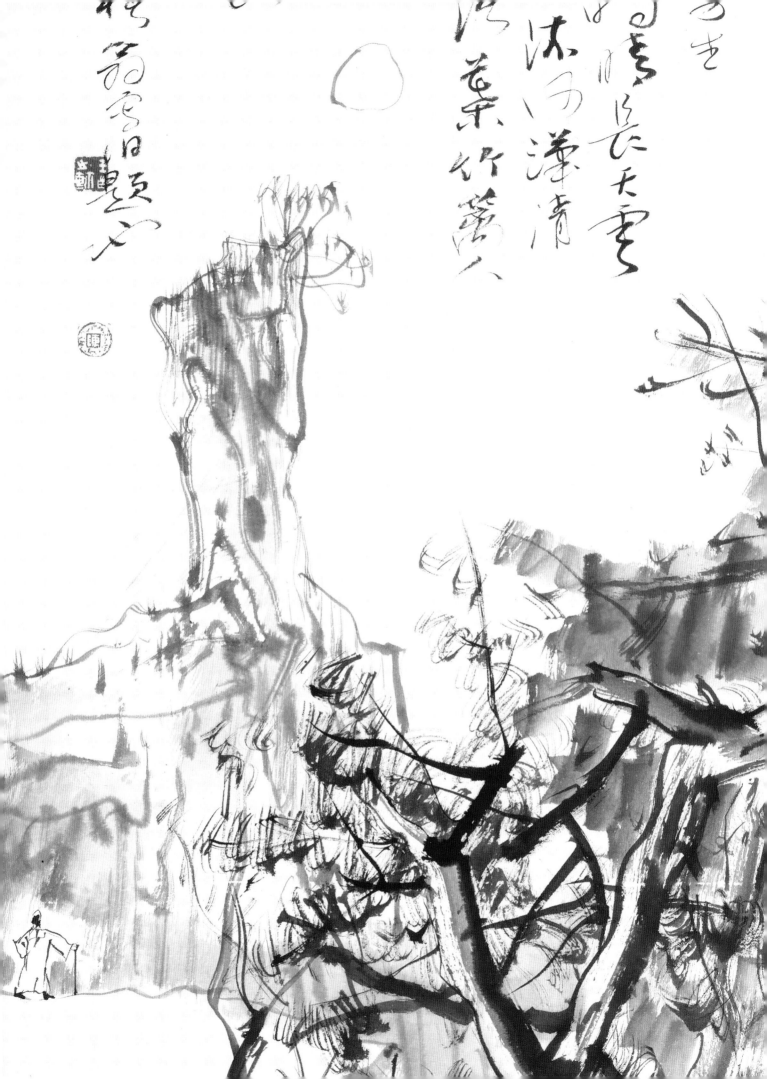

登高一望虚阔

100 cm × 55 cm

登高一望虚阔。兴致偶来写此幅，足现（显）
余之本怀也。未知后之览此，以为何如哉。
庚子樗翁并记之。

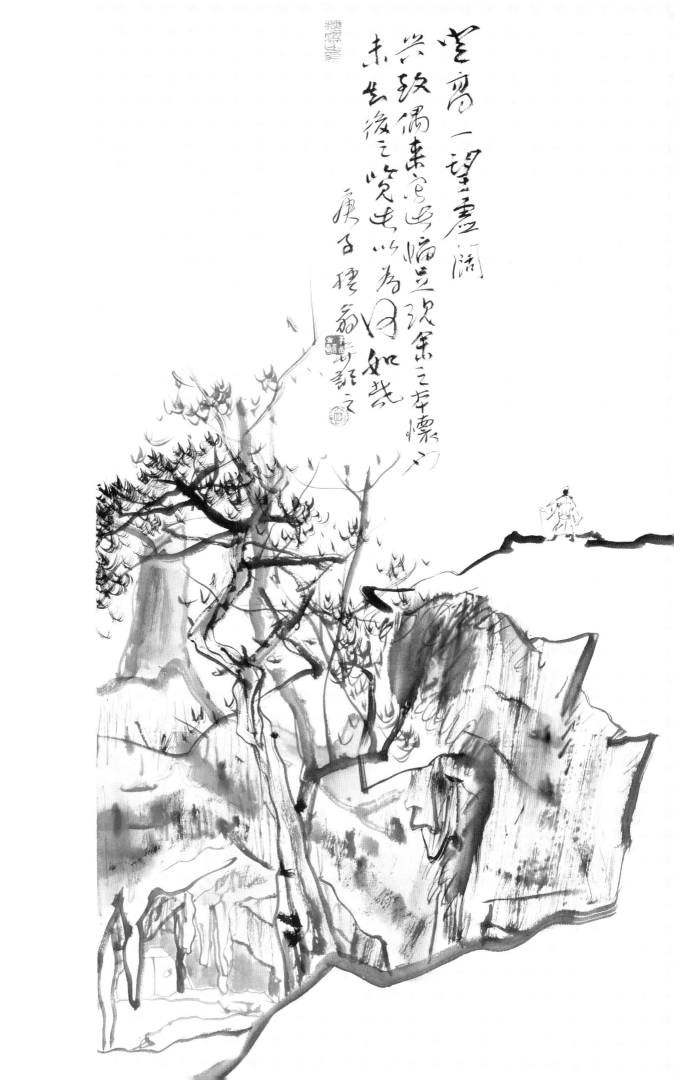

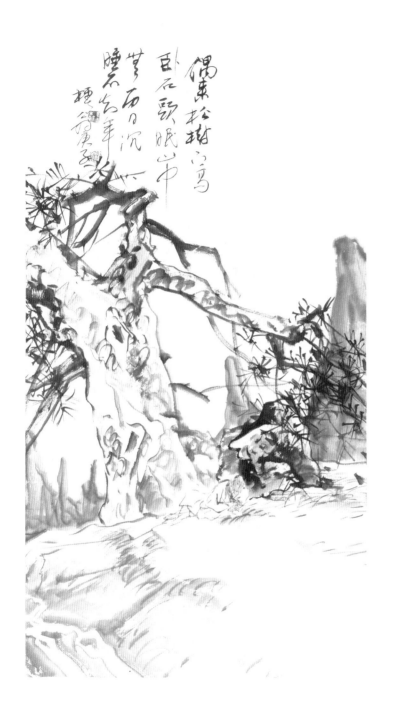

松下高卧（一）

100 cm × 55 cm

偶来松树下，高卧石头眠。山中无历目，
沉睡不知年。樗翁，庚子。

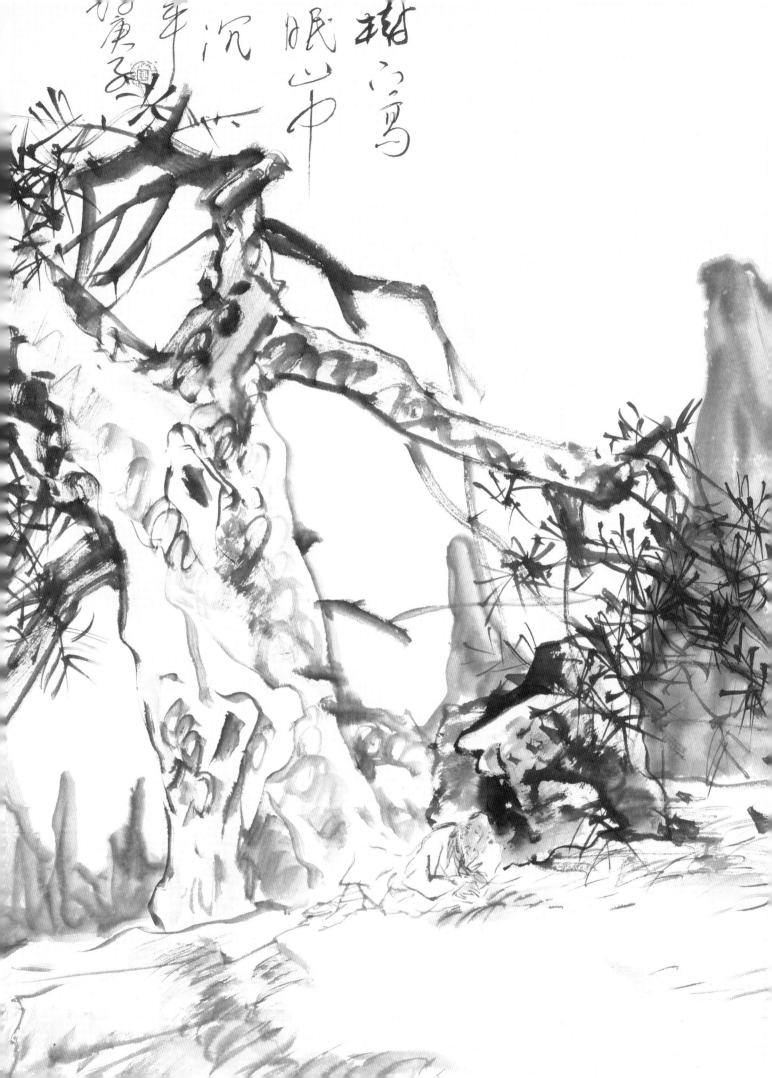

垂钓

100 cm × 55 cm

樗翁写。

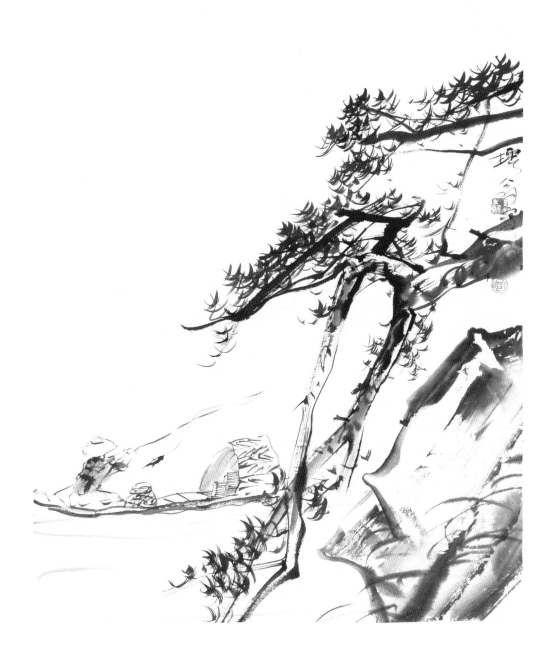

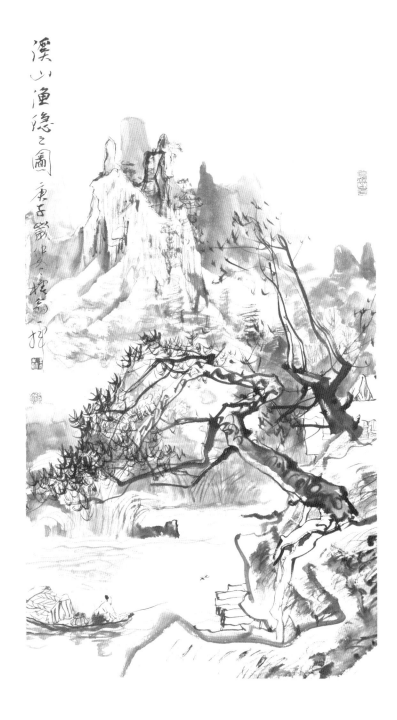

溪山渔隐之图

100 cm × 55 cm

溪山渔隐之图。庚子岁仲冬，樗翁一挥。

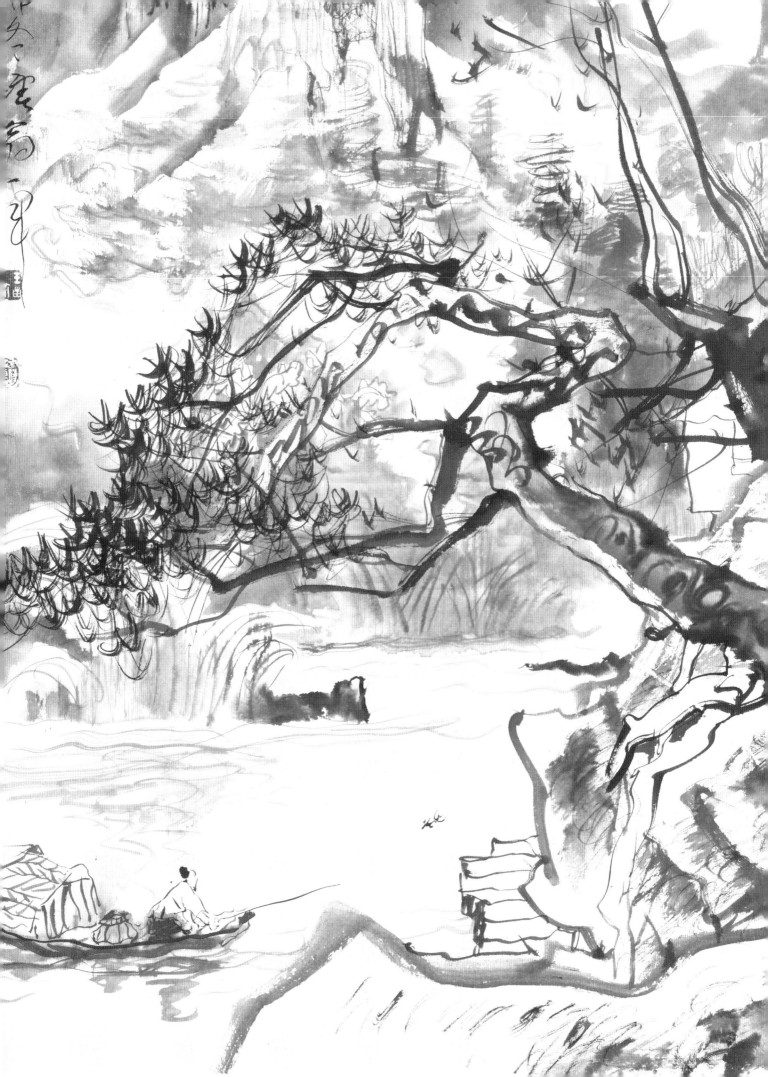

方外寻真

100 cm × 55 cm

方外寻真念初衷，仙芝瑶草看青红。豁开
天幕心光现，万象本空空也空。庚子樗翁
自偈也。

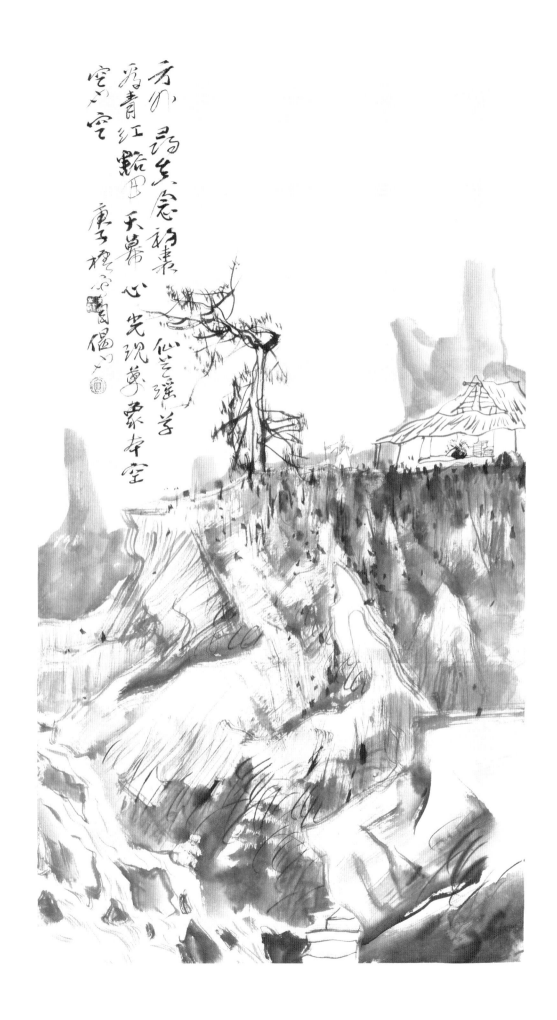

稼轩词意图

100 cm × 55 cm

树犹如此！倩何人唤取，红巾翠袖，揾英
雄泪。稼轩词意，樗翁写。

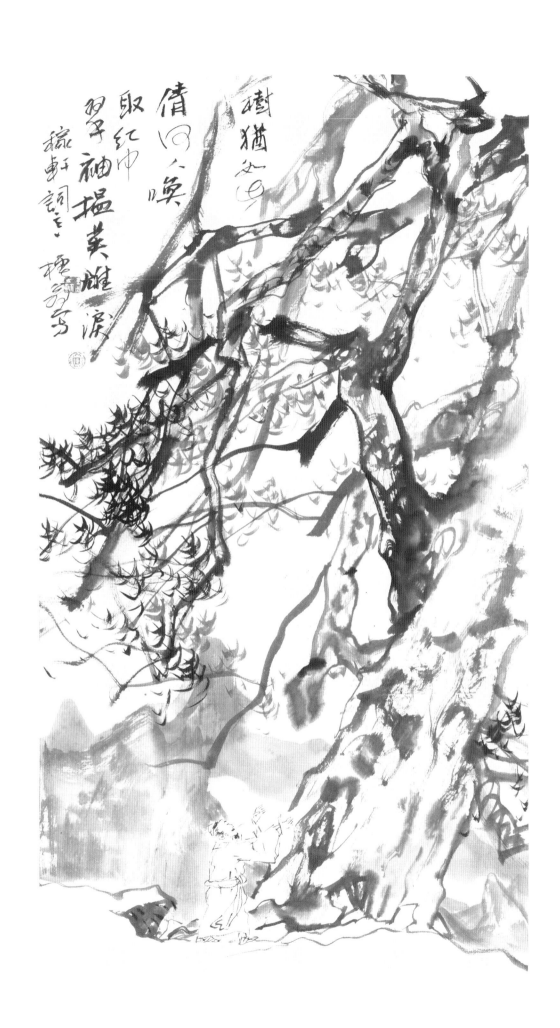

道既不可道

100 cm × 55 cm

道既不可道，所论皆戏言。君问道何在，
空中日月悬。樗翁写意并造偈。

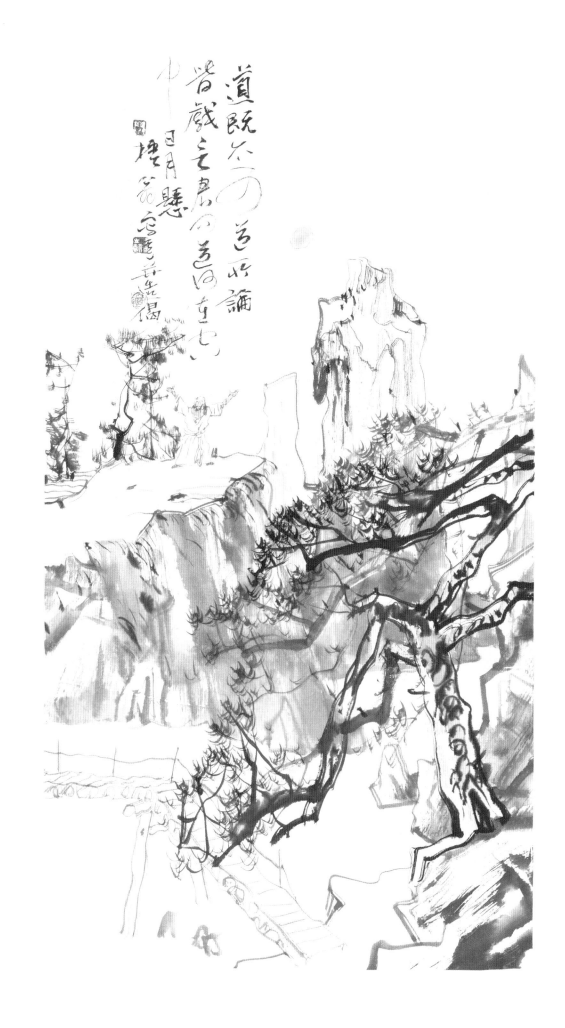

为怜松竹引清风

100 cm × 55 cm

分明一片闲田地，往来过去问主翁。几度
叉手还自问，为怜松竹引清风。五祖演悟道
偈也。庚子冬，樗翁。（原诗：山前一片
闲田地，叉手叮咛问祖翁。几度卖来还自买，
为怜松竹引清风。）

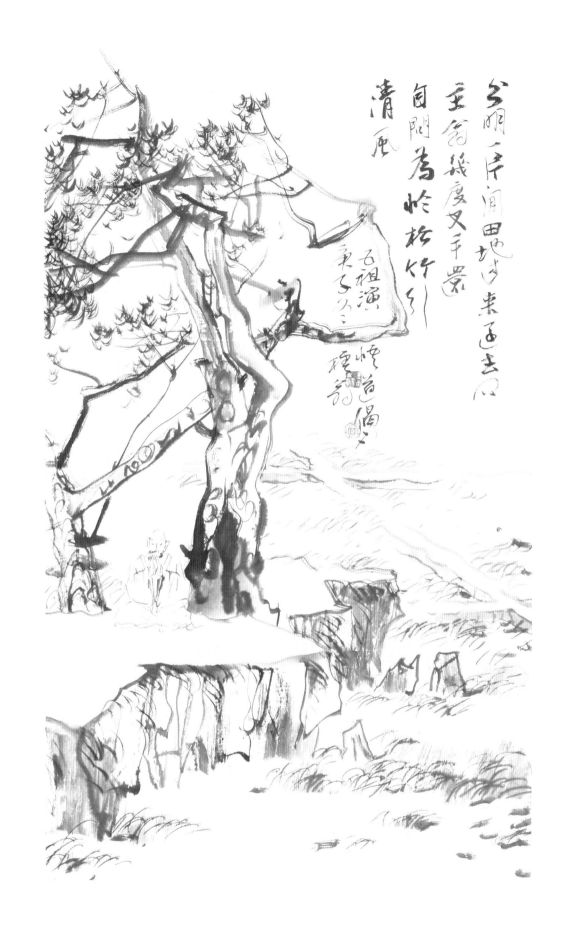

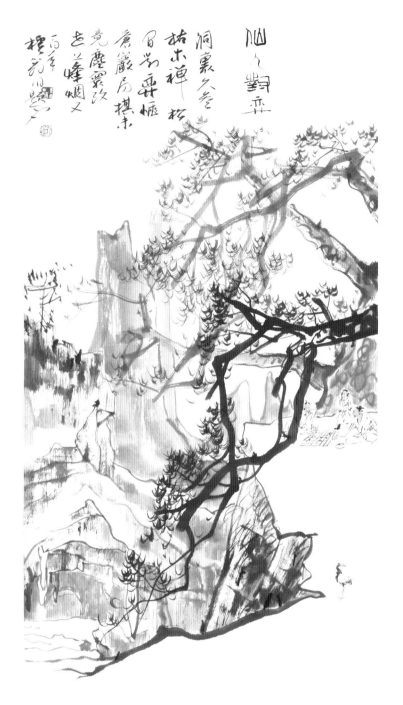

仙人对弈

100 cm × 55 cm

仙人对弈。洞里久参枯木禅，松间对弈惬
苍岩。局棋未竟尘寰改，世上烽烟又百年。
樗翁旧题也。

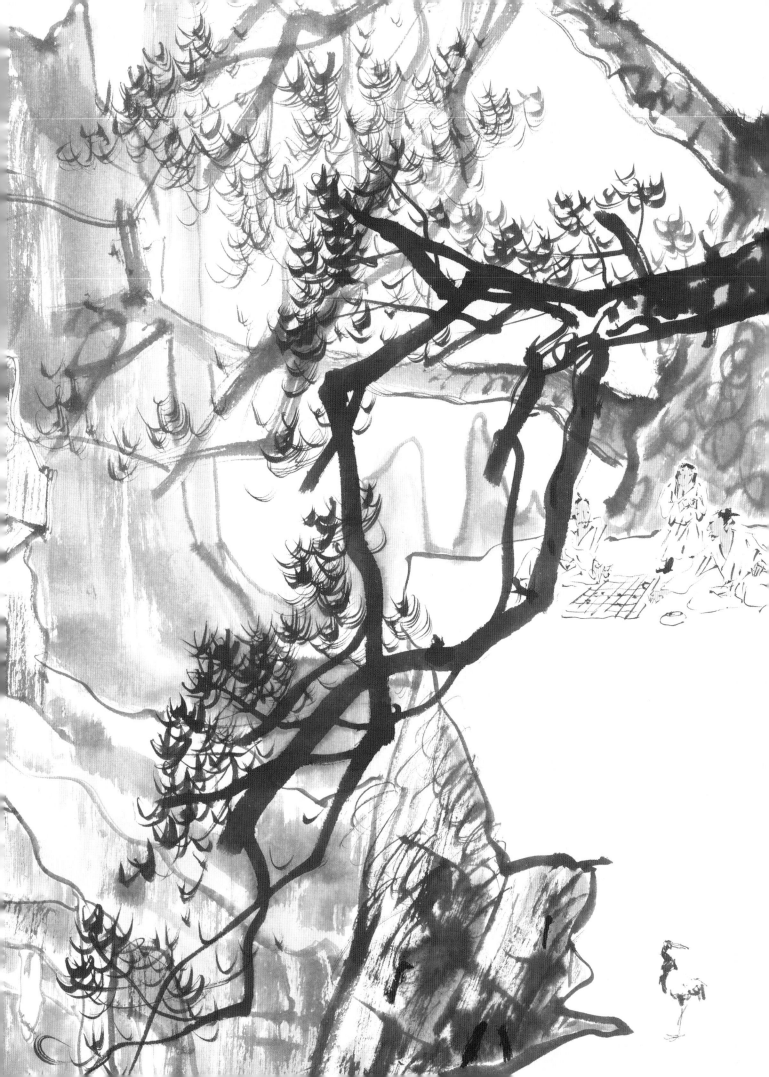

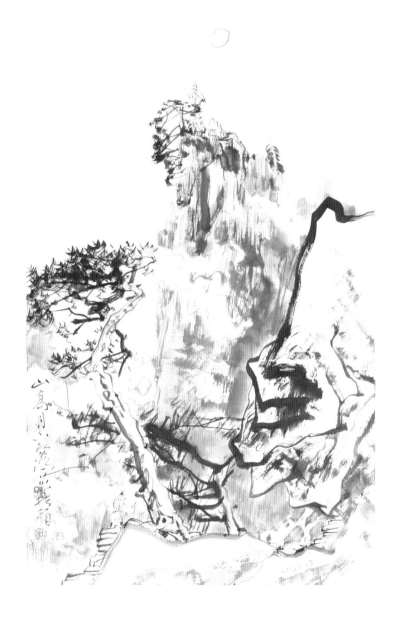

皓月图

100 cm × 55 cm

山高月小、水落石出。樗翁。

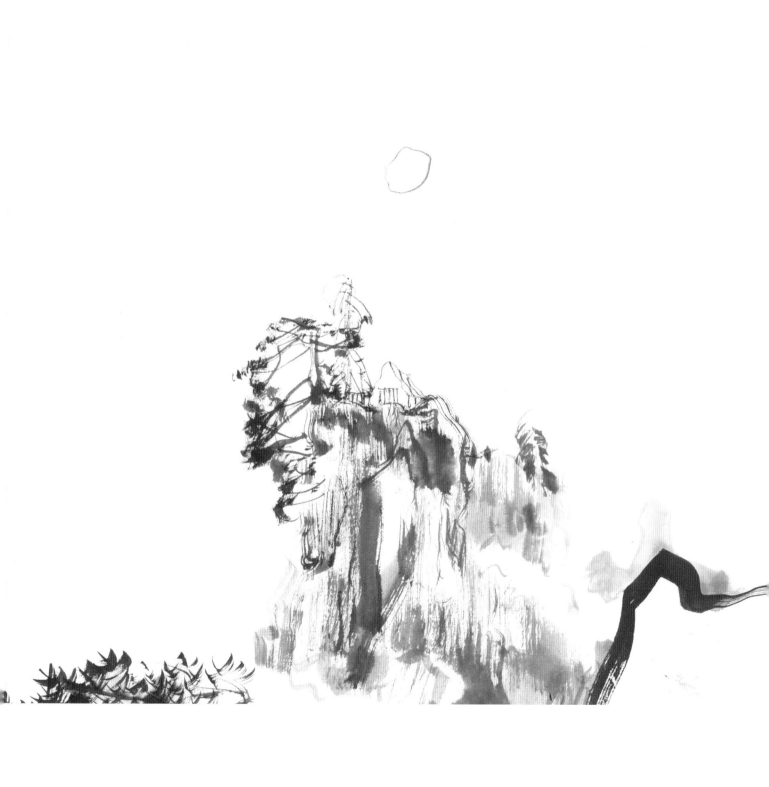

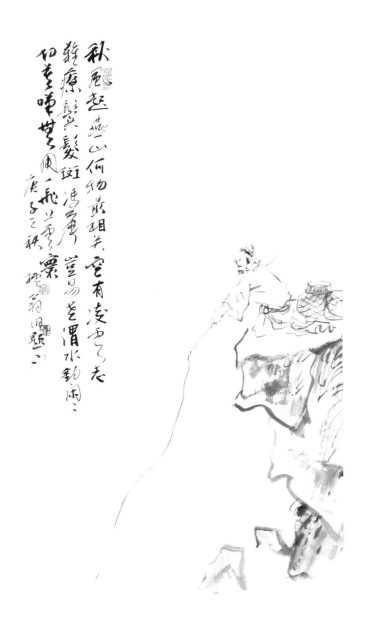

渭水钓闲闲

100 cm × 55 cm

秋风起燕山，何物最相关？空有凌云志，难疗鬓发斑。冯唐岂易老，渭水钓闲闲。切莫叹无用，一飞上云寰。庚子之秋，樗翁旧题也。

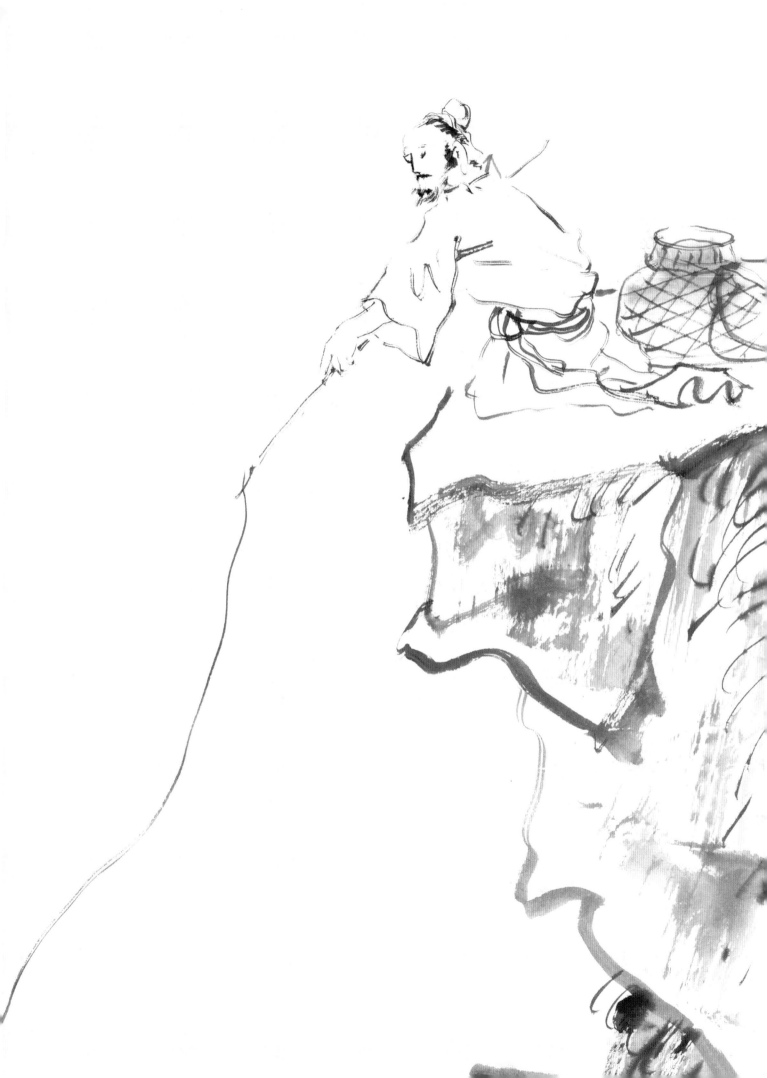

户外一峰秀

91 cm × 48 cm

户外一峰秀，阶前众壑深。庚子，樗翁。

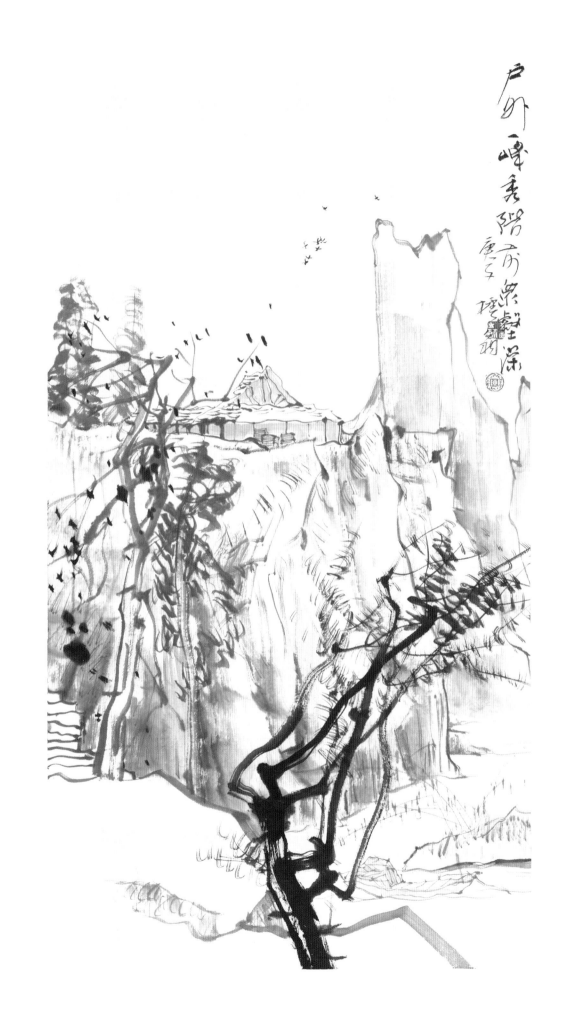

户外一峰秀　阶前众壑深　庚子墨一丹雷

白云深处老僧多

84.5 cm × 50 cm

虎溪闲月引相过，带雪松枝挂薜萝。无限青
山行欲尽，白云深处老僧多。唐灵一禅师诗
意。庚子，樗翁。

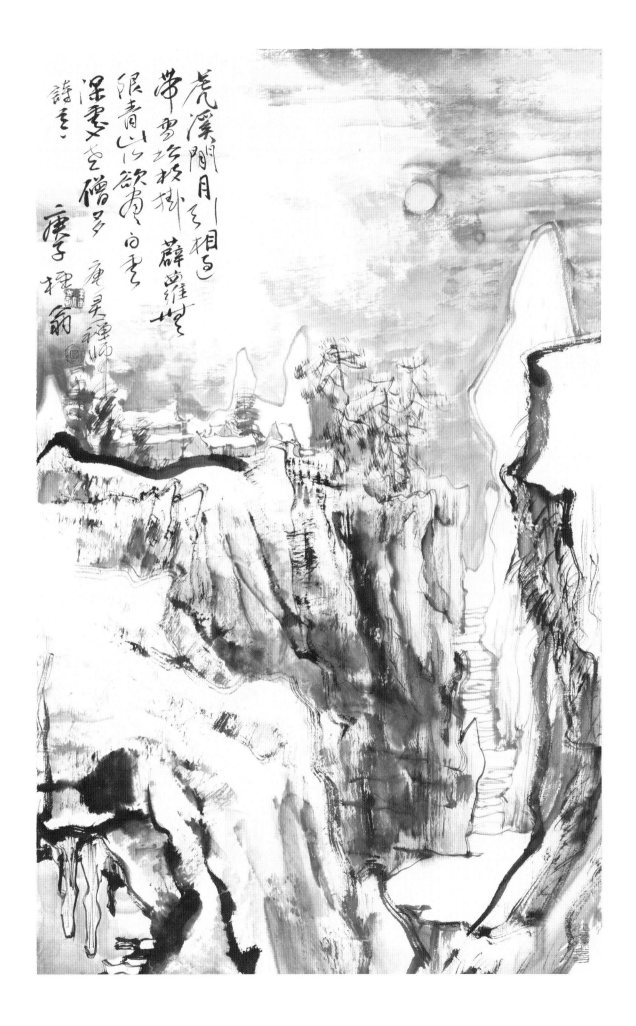

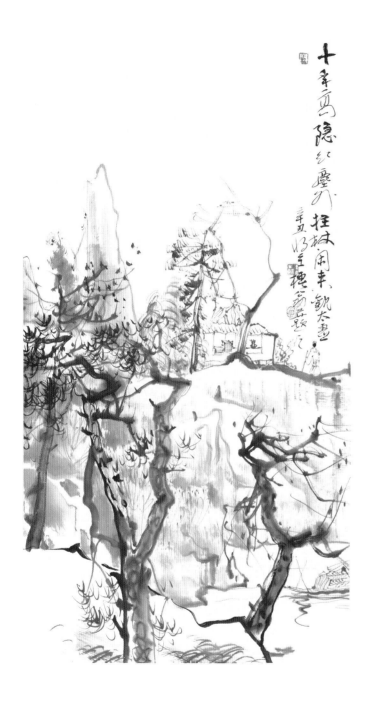

静观太虚

97 cm×52 cm

十年高隐红尘外，挂杖闲来观太虚。辛丑
将至，樗翁并题之。

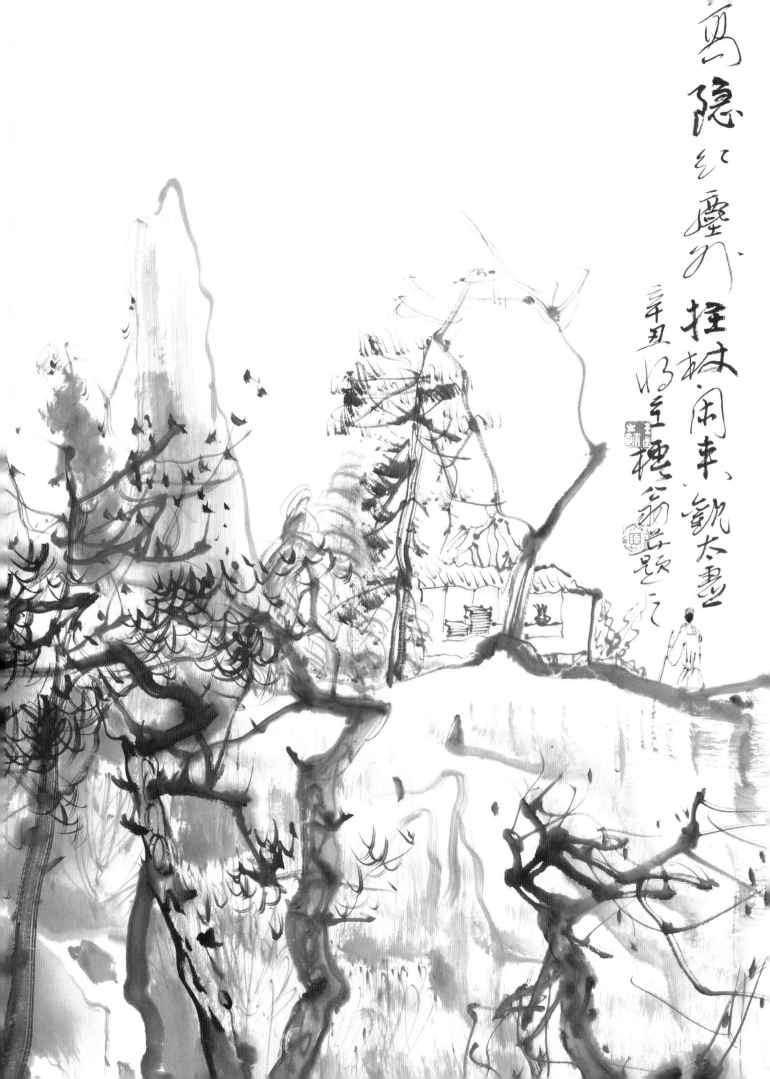

松下高卧（二）

70 cm × 47 cm

偶来松树下，高枕石头眠。山中无历日，
沉睡不知年。樗翁写意。

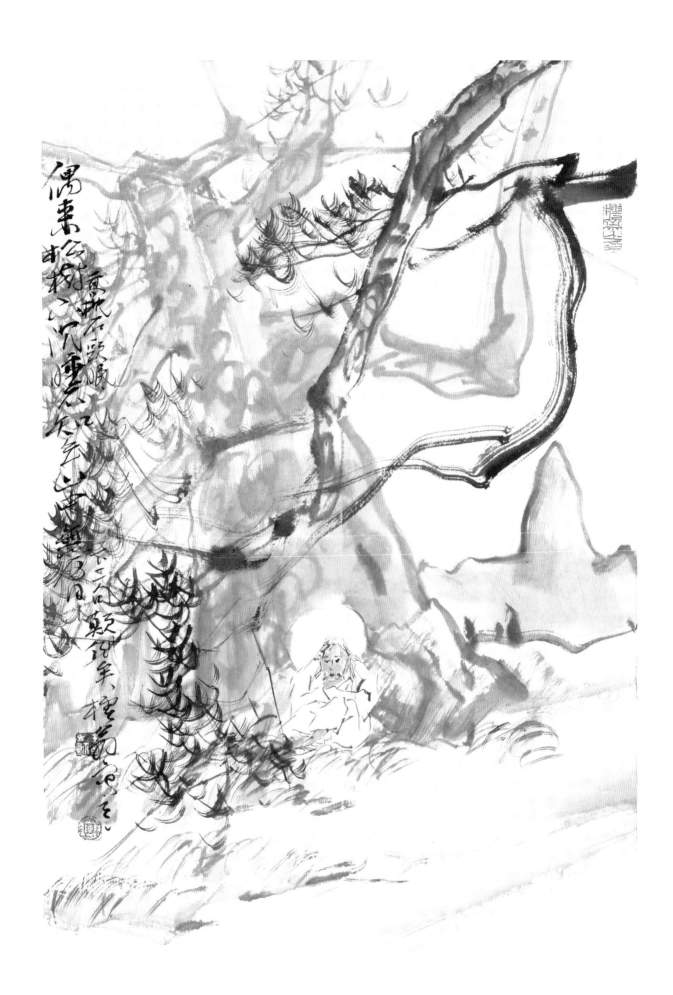

空手把锄头

69 cm × 49 cm

空手把锄头，步行骑水牛。人从桥上过，桥
流水不流。此南朝傅大士悟道偈也。庚子
樗翁写意。

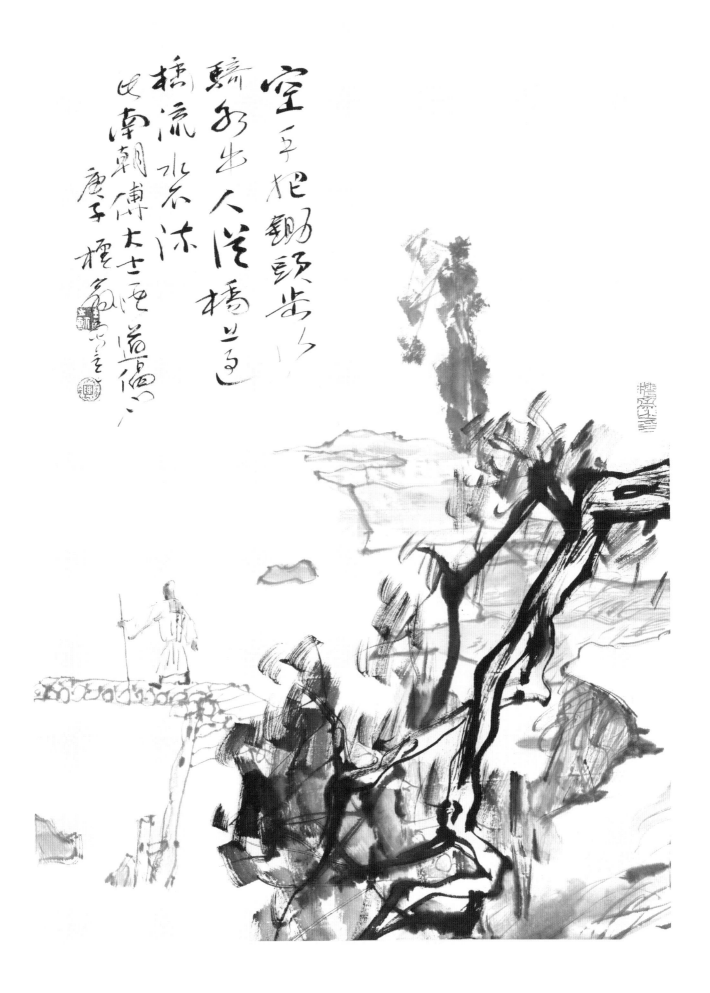

应有禅门高士修

97 cm × 46 cm

岭上谁家结木楼，森森竹树显境幽。若非
蓬岛仙人住，应有禅门高士修。庚子樗翁
写旧稿。第二句"境幽"乃"清幽"误书也。

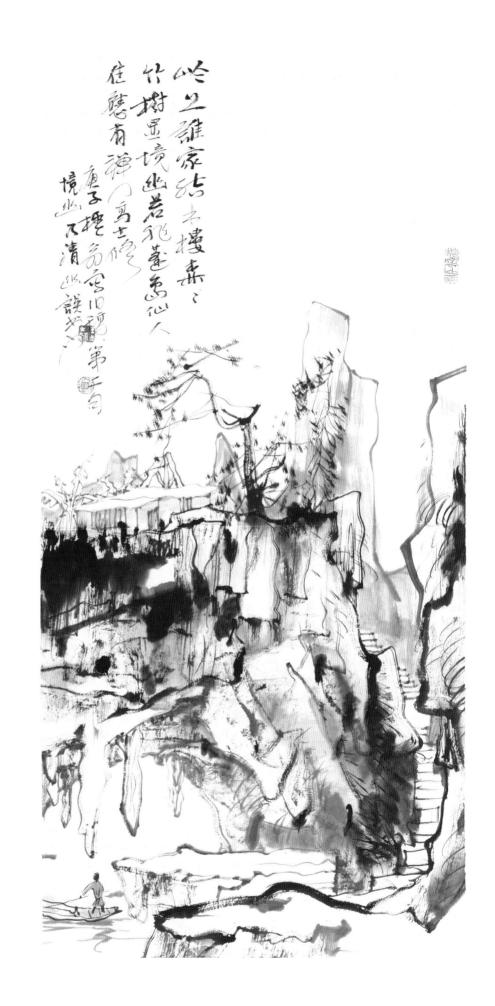

好弹无弦琴

100 cm × 55 cm

好弹无弦琴，此处几人听。此试纸写也，
虽属陈纸，然质量太差不堪用。樗翁玉圃。

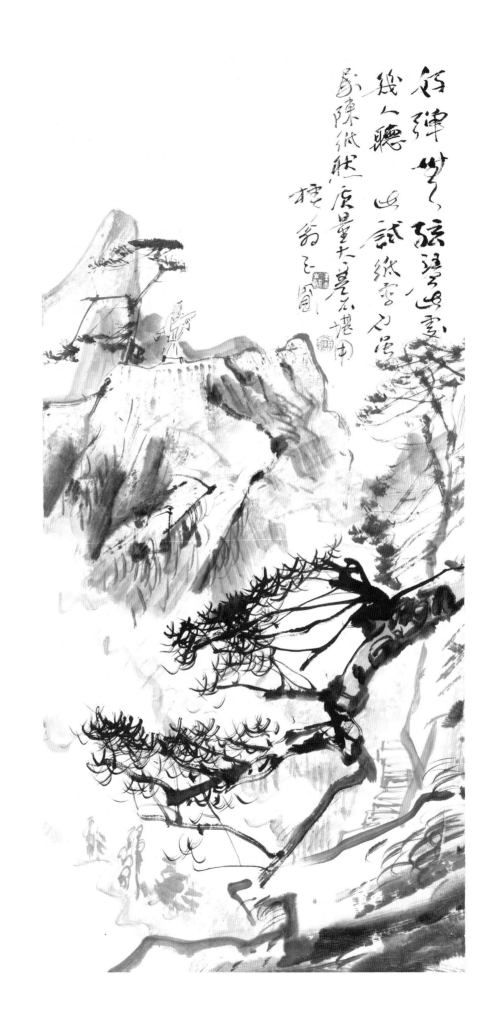

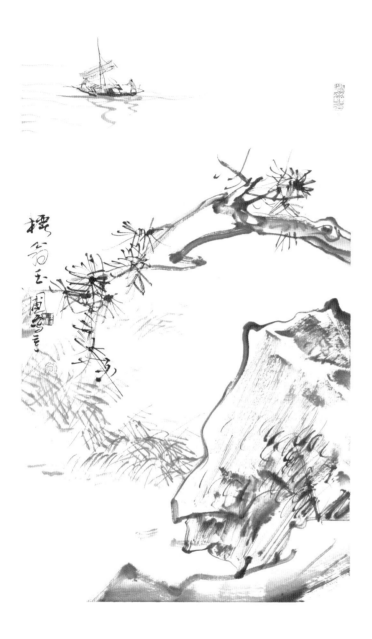

山水小品

100 cm × 55 cm

樗翁玉圃写意。

静江图

90 cm × 48 cm

疏树平峦似云林，效颦浅谈一何真。原来
笔墨写情性，心地廓然无点尘。乙末（未），
玉圃并题之。

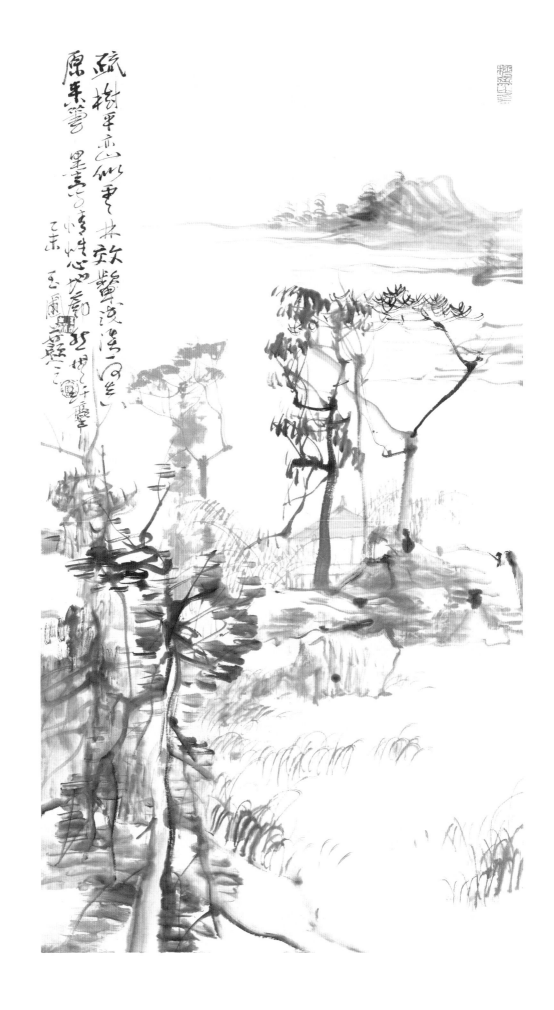

遁迹白云

90 cm × 48 cm

遁迹老尘外，禅房隐古松。无弦琴虽好，
此有几人听。樗翁旧题也。

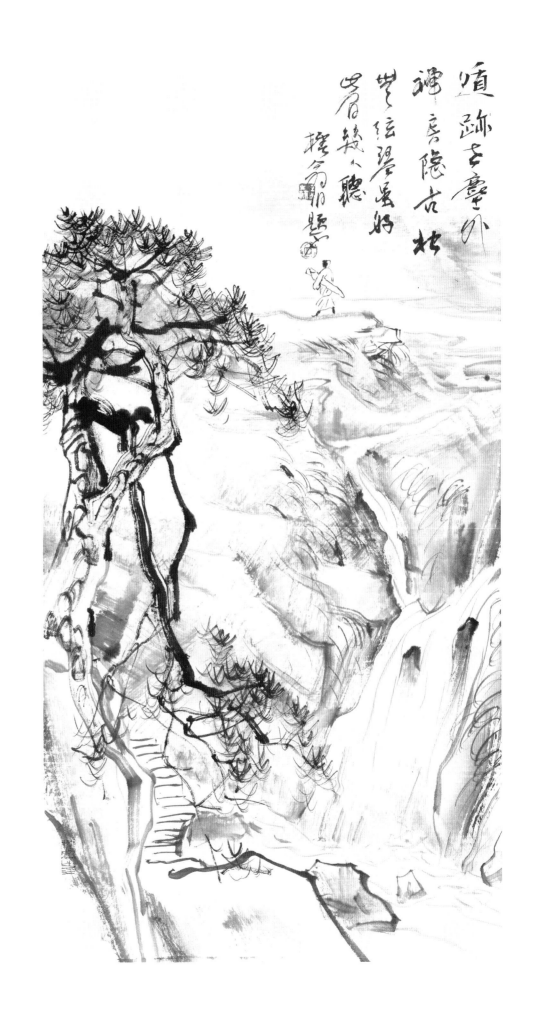

悟道台

直径 33 cm

几株歪歪倒倒树，一幢斜斜正正房，主人
昼卧华胥梦，寂寞院落属夕阳。辛卯玉圃写。

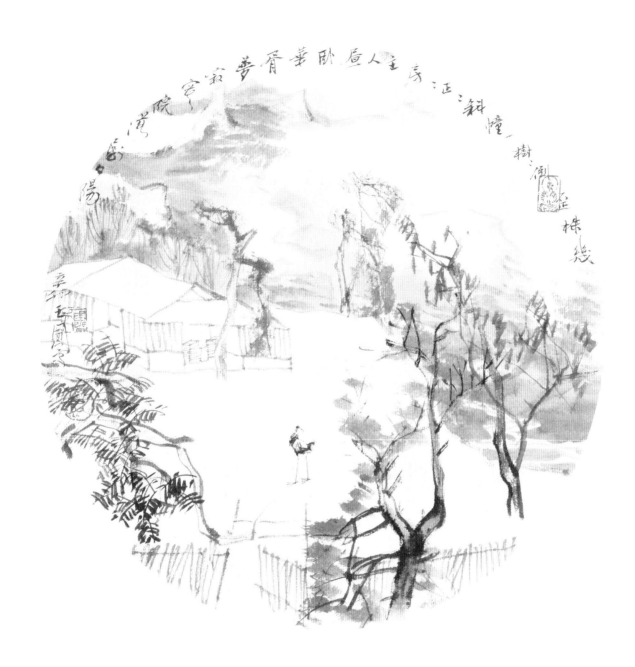

大吴哥城写意

直径 34 cm

大吴哥城本戍（巴戎）寺遗迹。丙申春，樗斋。

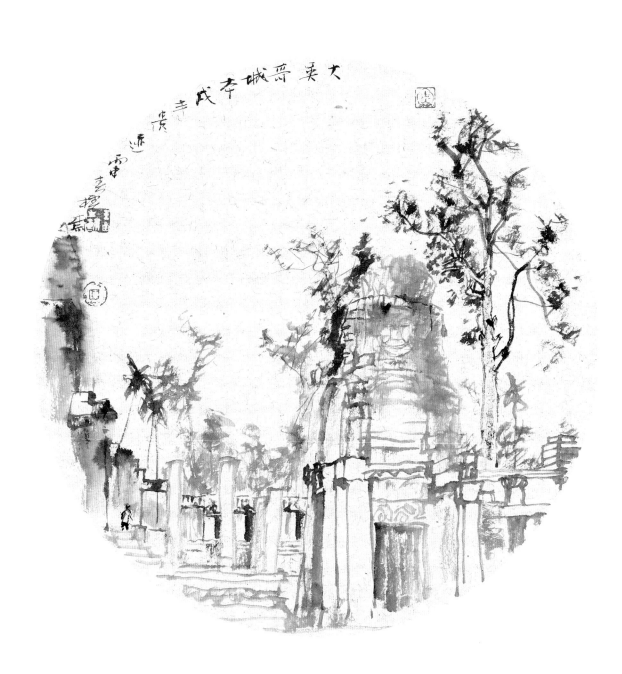

柬埔寨写生图

直径 33 cm

柬埔粒城内的寺院，迎为放生池。樗斋玉圃。

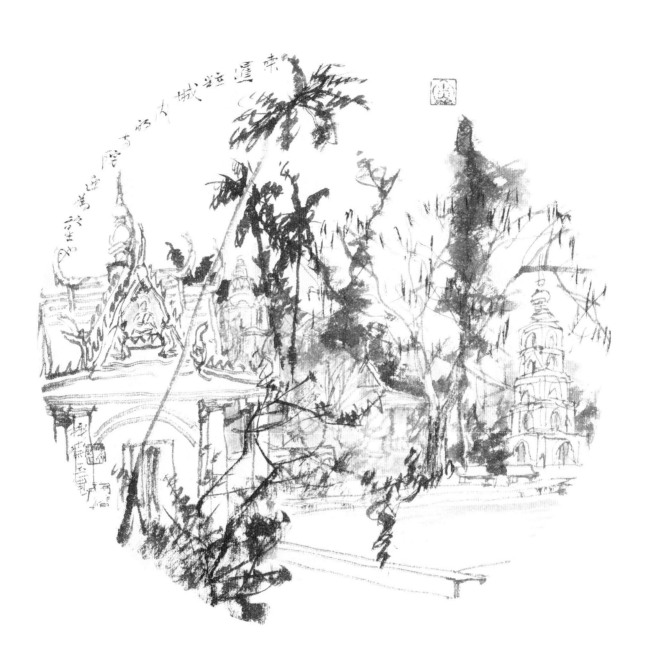

南华寺飞锡桥

直径 40 cm

此南华寺中飞锡桥也，其上有亭曰伏虎桥，
乃当年虚云大师为猛虎说法处。丁酉春雨，
樗斋玉圃。

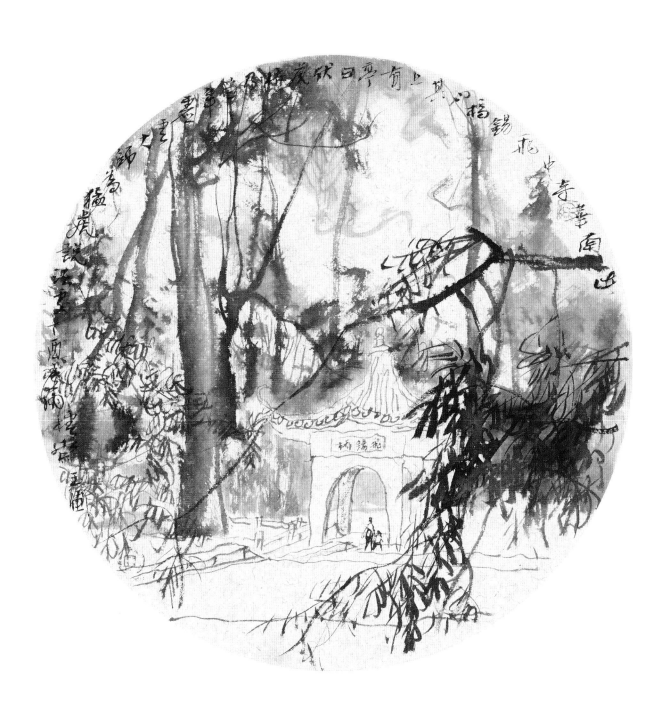

密树浓荫暑转凉

100 cm × 55 cm

密树浓荫暑转凉，山人幽梦起禅床。乱云
吹送霎时雨，便使灵泉喷欲狂。庚子立秋，
樗翁写旧稿。

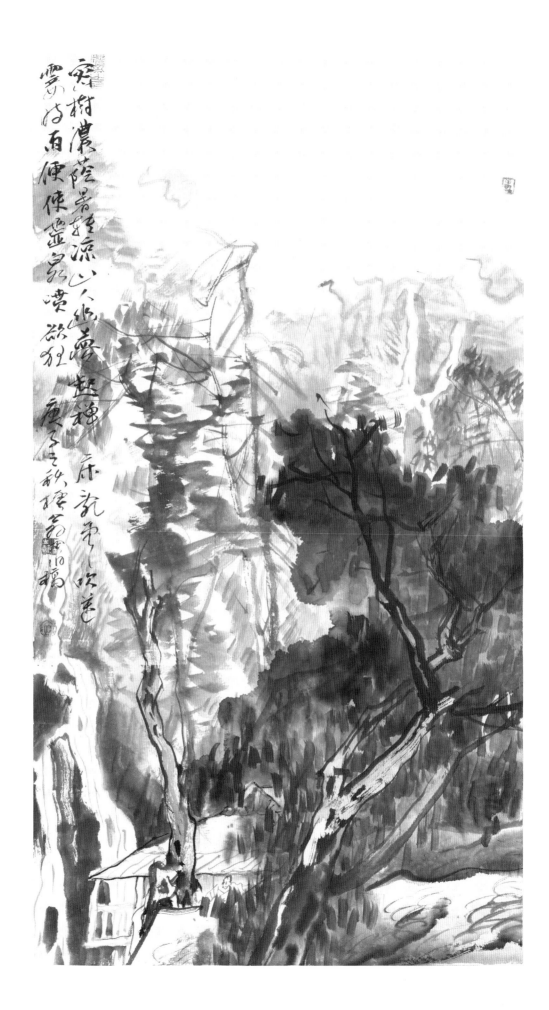

夏樹濃陰暑轉涼　山人幽夢起禪床　就來吹動雲生雨　便使巖泉潰欲狂

庚子之秋　梅宏祥口稿

图书在版编目（CIP）数据

　　一脉流泉：陈玉圃简笔山水 / 陈玉圃著 . — 南宁：
广西美术出版社，2021.12

　　ISBN 978-7-5494-2302-6

　　Ⅰ . ①一… Ⅱ . ①陈… Ⅲ . ①山水画－国画技法
Ⅳ . ① J212.26

　　中国版本图书馆 CIP 数据核字 (2021) 第 244618 号

一脉流泉——陈玉圃简笔山水
YIMAI LIUQUAN——CHEN YUPU JIANBI SHANSHUI

著　　　者　陈玉圃
出 版 人　陈　明
终　　审　谢　冬
责任编辑　林增雄
封面设计　陈　欢
美术编辑　李　力
责任校对　卢启媚　吴坤梅
审　　读　肖丽新
责任印制　王翠琴　莫明杰
出版发行　广西美术出版社
地　　址　广西南宁市望园路 9 号（邮编：530023）
网　　址　www.gxfinearts.com
印　　刷　广西壮族自治区地质印刷厂
开　　本　787 mm×1092 mm　1/16
印　　张　6.5
版　　次　2021 年 12 月第 1 版
印　　次　2021 年 12 月第 1 次印刷
书　　号　ISBN 978-7-5494-2302-6
定　　价　98.00 元